미술 경험치를
쌓는 중입니다

미술 경험치를
쌓는 중입니다

김수정 지음

아트북스

미술이 우리를 구원하는 순간

앞으로 30년 후 우리에게 2020년은 어떤 해로 기억될까요? 코로나19로 인한 비상 시국을 뜻하는 '코시국'이라는 시쳇말로 당시를 표현할 수 있을까요? 치명적인 전염병이 발생했다는 이야기를 처음 접했을 때 남의 나라 이야기 같았습니다. 2020년 1월 20일, 우리나라에도 확진자가 발생했습니다. 크게 걱정하지 않았습니다. 사스 때도 신종플루 때도 우리나라는 위기를 잘 이겨냈으니까요. 그러나 무탈하게 넘어갈 줄 알았던 신종 바이러스가 전 세계를 바꾸어놓았습니다. 세계보건기구WHO는 팬데믹pandemic을 선포했습니다. 당연했던 것들이 당연하지 않게 되었습니다. 얼굴과 얼굴을 맞대고 웃는 일, 마주 앉아 따뜻한 밥 한 끼를 나누는 일이 어려워졌습니다.

'비대면非對面' 시대가 되었습니다. 오프라인에서 하던 대부분의 일이 온라인으로 흘러갑니다. 미술을 가르치는 제 일터에서도 큰 변화가 있었습니다. 수업 내용을 동영상으로 만드느라 다급히 영상 제작을 배웠습니다. 캠으로 화상 수업을 시도했습니다. 바둑판 같은 화면에 사진으로 등장하는 학생들 앞에서 눈앞이 하얘졌습니다. 그렇게 시작한 저의 첫 온라인 화상 수업은 빈 교실에서 허우적거리다가 끝난 것으로 기억합니다.

이제 대부분의 수업은 온라인으로 진행합니다. 미술 시간에는 다양한 재료를 활용하는 제작 활동이 꼭 필요한데, 온라인 수업으로 대면-실기 수업의 효과를 재현하기는 불가능합니다. 학습 꾸러미를 포장해 집으로 보내면 학생들은 모니터 앞에서 그리기와 만들기를 하지만, 교사는 막상 작은 화면에서 학생의 작품을 자세히 보고 피드백하기가 어렵습니다. 오히려 웹상에서 그래픽 프로그램 활용법을 가르치고 디지털로 작품을 제작하는 편이 효과적입니다.

그러다보니 실기 수업은 줄고 이론 강의가 늘었습니다. 화면으로 다양한 그림과 영상을 공유하며 설명하면, 학생들은 미술 정보를 찾는 구체적인 방법을 눈앞에서 배웁니다. 또한 예술작품을 보고 관련 정보를 알 수 있는 웹사이트를 안내합니다. 학생들이 자기 주도적으로 미술 정보에 접근하는 경험을 쌓도록 돕습니다. 코로나 시대의 미술 수업은 PC와 스

마트폰 없이는 불가능합니다. 조금 과장하자면, 요즘 제 미술 수업을 듣는 학생들은 수업 시간에만 미술을 즐기는 것이 아니라 온라인을 통해, 특히 틈만 나면 우리 손에 있는 스마트폰을 통해 미술과 함께하는 역량을 열심히 기르고 있습니다.

『미술 경험치를 쌓는 중입니다』는 이러한 현실에서 태어났습니다. 바이러스 창궐 이전부터 현실은 "먹고살기 힘들다!"라며 아우성치는 불경기였습니다. 그런 데다 코로나로 인해 사람들의 발이 묶이니 재화가 순환되지 않아 경제적 문제가 일어납니다. 당장 내일 어떻게 될지 알 수 없어 불안과 우울이 심해집니다. 사람들은 서로에게 너그럽기 어렵습니다. 마음이 삭막해집니다. 누군가 툭 치고 지나가기만 해도 사람들은 상처를 받습니다. 이런 시기에 우리에게는 무엇이 필요할까요? 온라인을 통한 인간의 간접적 온기, 따뜻한 말 한마디도 물론 위로가 되겠지만, 어쩔 수 없이 혼자여야 하는 순간 우리는 무엇을 할 수 있을까요? 나 홀로 정성스레 밥을 지어먹을 수도 있고, 좋은 헤드폰을 끼고 재미있는 영화를 볼 수도 있습니다. 푹신한 매트를 깔고 홈트레이닝을 할 수도 있습니다. 그리고 우리는, '미술'을 가까이할 수 있습니다. 우리의 마음에 저마다의 색과 형태로 스며드는 미술을 통해 위로를 받는 거지요.

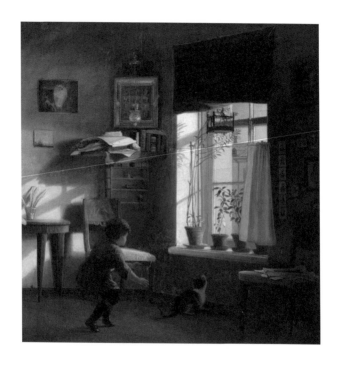

창 안 가득 들어오는 따뜻한 햇볕처럼

우리 각자의 일상에 미술이 그러한 존재가 되었으면 한다.

알렉세이 알렉세예비치 보브로프, 「고양이와 함께 있는 소년」,
캔버스에 유채, 23×22cm, 1871, 상트페테르부르크 국립러시아박물관

저는 오랫동안 '미술이 우리를 구원하는 순간'을 말하는 사람이 되기를 꿈꾸었습니다. 이 삭막한 시대에는 그런 구원의 순간이 더욱 필요하다고 생각합니다. 비대면 시대에 필수가 되어버린 온라인을 통해 미술을 가까이하는 법을 꼭 이야기하고 싶었습니다. 미술은 이미 우리 일상에 가까이 있습니다. 그리고 하루가 다르게 발달하는 기술은 언제 어디서나 미술이 우리 손에 쉽게 닿도록 합니다.

이 책은 제가 미술을 가르치며 오랫동안 이야기하고 안내해왔던 예술 콘텐츠에서 시작되었습니다. 강의 전후의 질의응답, 제 SNS에 토막글로 올렸던 내용도 갈무리하여 자세한 설명을 덧붙였습니다. 제가 제시한 방법은 저의 사적인 제안일 뿐 정답이 아닙니다. 다만 '스마트'한 방법을 통해 언제 어디에서나 미술 세계에 즉시 '접속'할 수 있다면 그것만으로 이 책은 의미가 있다고 생각합니다. 어떤 나라에서는 사람들의 건강과 복지 향상을 위해 이미 오래전부터 '예술 처방'을 해왔습니다. 먹고살기 힘들 뿐 아니라 고립될 수밖에 없는 이 시대, 이 작은 책이 일상에서 예술을 만나는 '손쉬운' 방법으로 여러분에게 미술의 위로를 전할 수 있다면 좋겠습니다.

2021년 1월
김수정

C O N T E N T S

프리다 칼로가
인스타그램을 했다면

@Collection Jacques and Natasha Gelman, Mexico City

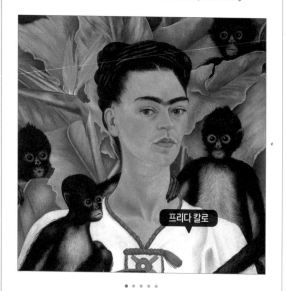

프리다 칼로

• • • • •

#셀피 #원숭이와_함께 #1943

· · · · ·

구글 검색창에 'Frida Kahlo'를 입력하고 엔터 버튼을 누릅니다. 이미지 탭으로 들어가면 셀 수 없을 만큼 많은 결과물이 화면을 꽉 채웁니다. 20세기 들어 사진이 보편화되면서 화가들은 그림뿐 아니라 자기 모습, 자신의 삶을 사진으로 많이 남겼습니다. 주로 기록사진이거나 기념사진이었지요. 그중에서 프리다 칼로만큼 드라마틱한 사진을 많이 남긴 작가도 드뭅니다. 화가 이름으로 검색하면 대부분 화가가 그린 작품 이미지가 뜨는 데 비해, 프리다 칼로는 상대적으로 작품 이미지가 뜨는 비율이 낮습니다. 주로 자화상을 그렸지만 본인의 초상사진을 많이 남겼고, 투병 시절에 찍은 사진과 잡지의 화보 등 다양한 검색 결과가 나타납니다. 동영상도 남아 있습니다. 그만큼 인생의 기록이 다채롭다는 뜻이겠지요.

#발견

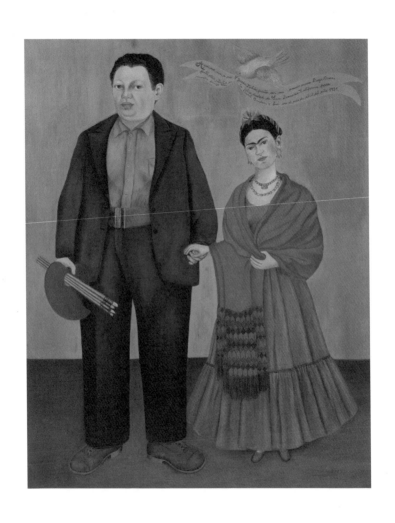

프리다 칼로, 「프리다와 디에고 리베라」, 캔버스에 유채, 100×78cm, 1931, 샌프란시스코 현대미술관

프리다 칼로는 아름다우면서도 개성 있는 외모를 가졌습니다. "나는 너무나 혼자이기에, 또 내가 가장 잘 아는 주제이기에 나를 그린다"라고 했지만, 아무리 생각해도 프리다 칼로는 자신이 아름답다는 사실을 잘 알고서 자화상을 그리는 화가였습니다. 자기를 사랑하고, 자신이 가진 외적 장점을 잘 알며, 자신의 아름다움이 극대화되도록 스스로를 패션과 소품으로 잘 연출하는 사람이었습니다. 그는 분명 '외향형 인간'이었습니다. 또한 프리다 칼로의 그림은 색과 형태가 강렬합니다. 얼핏 스쳐본 후에도 그 이미지가 뇌리에 오래 남아 있습니다.

한마디로 프리다 칼로는 SNS 셀러브리티의 가능성을 충분히 가진 화가였습니다. 저는 가끔 생각합니다. 프리다 칼로가 인스타그램을 했다면 어땠을까요. 그림과 글이 있는 일기를 써서 책으로 낼 정도의 필력을 가진 이 화가가 인스타그램에 자기 그림과 사진을 올리고 자기 이야기를 써서 올린다면 어땠을까요.

지금의 '셀카'와도 같은 자화상을 수도 없이 그렸던 화가, 유행을 선도하는 것은 물론 패션잡지 『보그』의 표지 사진까지 찍었던 화가, 한 번 보면 잊을 수 없을 만큼 강렬한 그림을 그렸고, 그림마다 사연을 담았던 화가, 운명이라면 운명이지만 기구하다면 기구한 사랑을 했던 화가, 아픈 몸을 씩씩하게 견디며 운명에 맞서 싸운 화가. 이 모든 것이 프리다 칼

로를 수식하는 말입니다.

프리다 칼로가 70년만 늦게 태어나 2020년대에 인스타그램을 했다면, 화가로 성공하기까지 그리 오랜 시간이 걸리지 않았을 거라 생각합니다. 물론 유명한 화가가 된 후에도 팔로워들의 지지와 격려로 힘과 위안을 얻었겠지요. 덜 고생하고, 덜 외롭고, 더 아름답고, 더 행복했으리라 생각합니다.

발견의 재미

저는 SNS에서 수많은 작가를 팔로우하고 있습니다. 외국 작가, 한국 작가 구분 없이 그림이 마음에 들면 '팔로우' 버튼을 누릅니다. 개인 계정은 없더라도 공식 계정이 있을 거라는 생각에, 작가의 이름을 검색해 계정을 찾아보기도 합니다. 이렇게 알게 된 매력적인 한국 작가가 있습니다. 그 작가의 이름은 안소현(@ssohart). 처음 안소현 작가의 인스타그램을 팔로우했을 때 이 작가는 전시 횟수가 하나둘 늘어나면서 작가로서의 가능성이 활짝 열린 삶을 살고 있었고, 자신의 즐거운 일상을 공유했습니다.

하나씩 올라오는 게시물마다 작가의 담백하고 솔직한 생기가 전달되었습니다. 그림을 그리는 중간 과정, 남편과 함께 전시장에 그림을 거는 모습도 볼 수 있었습니다. 작가는 여행을 가서 아름다운 풍경을 찍어 올렸고, 이런 풍경을 그리

고 싶다고 적었습니다. 여행에서 돌아와서는 자신과의 약속을 지키기 위해 그 풍경을 그리는 모습도 찍어 올렸습니다. 작가는 자신을 드러내는 것을 어려워하지 않았습니다. 현재뿐 아니라 과거 이야기도 담백하게 들려주는 모습을 보면서, 이 작가는 인스타그램을 '진심'을 전하기 위해 사용한다는 느낌이 들었습니다. 작가는 자신에게 의미 있는 그림은 잘 팔지 않는다고 합니다. 그림마다 소중한 사연이 있기 때문에, 아끼고 아끼다가 이 그림을 더 아껴줄 거라는 확신이 선 사람에게만 그림을 판매한다고 합니다.

인스타그램에는 오늘도 수많은 작가들이 그림을 올립니다. 스마트폰이 등장하면서 콘텐츠를 담는 세상의 그릇이 완전히 변했습니다. 세상의 모든 것이 바뀌었다고 해도 과언이 아닙니다. 모바일 기반의 디지털 시대에 발맞춰 등장한 도구들은 계속 진화하고 있습니다. 와콤 신티크 같은 액정 태블릿과 펜 마우스가 발달하면서 디지털 페인팅은 이미 일반화되었습니다. 아이패드와 애플펜슬, 어도비 포토샵이나 코렐 페인터 같은 데스크톱 기반 프로그램, 손에 쥐고 어디에나 들고 다닐 수 있는 디지털 패드용 페인팅 프로그램이 수많은 전문가를 양성해줍니다. 특히 '클립스튜디오'는 웹툰 그리기에 최적화된 프로그램임을 강조하며, 3D 인체 모델, 원근법·투시법의 가이드라인을 제공합니다. 이렇듯 디지털 기술 덕분에 그림 그리는 일이 참 편리해졌습니다.

그림 그리는 사람들은 이런 풍요로운 환경에 자신의 작품으로 응답합니다. 아무거나 끄적거리다가 인물을 그려보고, 인물을 그리다보면 상황도 그리게 됩니다. 이러한 상황을 여러 장 그리면 자연스레 만화가 됩니다. 과거에는 만화 작가가 한 장 한 장 그린 작품을 모아 종이책 형태로 출판했다면, 이제는 웹 플랫폼을 통해 독자를 만납니다. 페이지를 가로로 넘기는 종이책 만화에서 화면을 세로로 스크롤링하는 웹툰으로 바뀐 거죠. 요즘은 인스타그램 웹툰 작가들의 활약이 두드러집니다. '2017 오늘의 우리만화' 상을 수상한 수신지 작가의 『며느라기』가 대표적입니다. 인스타그램에 올린 만화를 묶어 책으로 내는 디지털 만화 작가들도 늘어났습니다. 물론 그 사이에 핸드 드로잉은 또다른 매력을 발산합니다. 색연필과 크레파스, 만년필을 이용한 드로잉은 사람의 손을 타고 감성을 담습니다. 사람 손맛 나는 아날로그의 매력은 디지털 시대에 더욱 돋보입니다. SNS에서 디지털과 아날로그는 서로를 보완하고 경쟁하면서 함께합니다.

팔로우 미

SNS 계정이 있다면 이제 미술과 더 친해질 시간입니다. 나의 이웃 중에 미술과 관련된 계정이 있는지 살펴보세요. 해시태그를 활용하면, 'ART'만 검색해도

유명한 미술 계정이 여러 개 뜰 것입니다. 그렇게 만난 작가에게 '팔로우' 버튼을 누르는 걸 망설이지 마세요. '추천' 계정도 외면하지 마세요. 여러분의 애정을 표현해보세요.

조지 오웰은 『나는 왜 쓰는가』에서 자신이 글을 쓰는 이유로 네 가지를 이야기했습니다. 순전한 이기심, 미학적 열정, 역사적 충동, 정치적 목적이 바로 그것입니다. 다른 목적은 쉽게 이해되지만 첫번째 '순전한 이기심'이 낯설고 특별해 보입니다. 조지 오웰은 작가가 독자의 관심을 끌고 싶어 열심히 글을 쓴다고 합니다. 모든 창작자가 그렇습니다. 그림 그리는 사람도 다르지 않습니다. "건물 뒤에 있는 하늘의 색과 구름 모양이 너무 좋아요." "그림이 오늘 날씨에 잘 어울려요." 이런 한두 마디 댓글에 그림 그리는 이들은 눈물 나게 힘을 얻습니다. 좋아하는 그림에 감상의 댓글을 아끼지 마세요. 멋쩍다면 그저 게시물에 '좋아요'를 아낌없이 눌러주세요. 혹시 아나요. 그림이 좋아서 그림을 그리지 않고는 못 견디는, 매일 그린 그림을 SNS에 올리지 않으면 안 되는 저들이 곧 인스타 셀럽 화가가 될지도 모릅니다. 혹시 아나요. 이미 여러분이 제2, 제3의 프리다 칼로를 만나고 있을지도요.

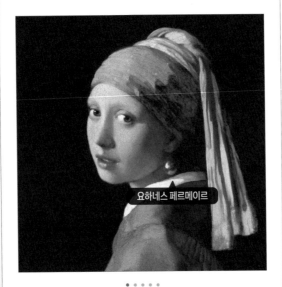

요하네스 페르메이르

• • • • •

#진주_귀걸이 #이차저작권_부자
#생각보다_작은_크기 #1665년경

• • • • •

명화를 주제로 하거나 화가의 삶을 다룬 영화가 개봉한다는 소식을 들으면 스케줄러에 일정을 입력해둡니다. 가능하면 사람 많은 주말을 피해서, 퇴근 후 평일 저녁 시간에 영화관을 찾습니다. 보통 '미술영화'라고 부르는 이런 영화들은 좀 부지런해야 즐길 수 있습니다. 집 가까운 영화관에서는 잘 상영하지 않고 주로 시내에 있는 예술영화 전용관에서 볼 수 있는데, 여차하면 순식간에 상영이 끝나거든요. 그나마도 너무 이른 시간이나 너무 늦은 시간에 상영해서 가끔은 '이걸 보라는 거야, 말라는 거야?'라는 생각에 골탕 먹는 기분이 들 때도 있습니다. 안 보고 말지 싶다가도 꼭 봐야 한다는 생각이 다시 떠오릅니다. 극장 상영 기간을 놓치면 또 언제 볼 수 있을지 기약이 없거든요.

#미술영화 #예술영화

일단 영화관에 도착해 좌석에 앉은 후 조명이 탁 꺼지면, 후회하지 않을 확률이 90퍼센트쯤 됩니다. 미술영화라면 무얼 보더라도 대부분 만족스러웠습니다. 이런 영화는 주로 두 가지 방식으로 이야기를 들려줍니다.

먼저 실존 화가를 주인공으로 하여 배우가 화가의 역할을 맡아 그림 그리는 모습을 보여주면서 화가의 열정적 삶을 이야기하는 방식입니다. 이는 관객이 화가의 감정과 처지에 이입되어 작품에 대한 몰입과 이해를 돕습니다. 두번째는 다큐멘터리 형식을 빌려 화가를 잘 아는 가족이나 친구, 연구자가 나와 화가의 그림 세계를 정보와 함께 풀어내며 접근하는 방식입니다. 화가의 작품 세계를 체계적이고 이성적인 스토리텔링으로 만나게 해주지요. 어떤 방식이든 미술영화라면 반갑기 그지없습니다. 일 년에 서너 번 만날까 말까 하니까요.

미술은 어렵지 않습니다. 아니, 미술은 어렵습니다. 대체 무엇이 진실일까요? 미술의 길은 좁고 장애물이 많습니다. 그런데 일단 이 미술의 길에 제대로 들어서면 더 알고 싶은 열망이 어렵다는 생각을 덮어버립니다. 미술을 '맛보는' 경험이 생기면 미술을 자꾸 찾게 됩니다. 슬라임처럼 찰싹찰싹 달라붙는 미술의 매력에 끌리게 되니까요. 그래서 더 가까이 다가오라고 손을 내밀고, 길을 이끌고, 문을 열어주는 도우미가 중요합니다. 미술을 품은 영화, 만화, 소설 같은 매체

가 바로 그런 도우미가 아닐까요? 그중에서 저는 영화를 가장 먼저 추천하고 싶습니다. 누구라도 부담 없이 만날 수 있는 매체이기 때문입니다.

감각을 확장하는 미디어

마셜 매클루언은 신체 감각을 미디어에 얼마나 몰입해서 쓰느냐에 따라 핫 미디어hot media와 쿨 미디어cool media로 구분했습니다. 감각을 덜 집중하는 핫 미디어와 감각을 곤두세워 집중해야 하는 쿨 미디어는 서로 다른 방식으로 의미를 전달합니다. 핫 미디어인 영화는 편안한 의자에 앉아 두 시간 동안 영화의 세계로 들어갔다 나오면 됩니다. 반면 쿨 미디어인 책은 책상 앞에 앉아 글을 읽으면서 밑줄을 긋거나 자기 생각을 여백에 적어가며 내용을 이해해야 합니다. 책 한 권을 읽는 데 두 시간이 걸릴지, 이틀이 걸릴지, 일주일이 걸릴지는 읽는 이의 집중력에 따라 달라집니다. 그러다보니 책을 읽는 일은 영화를 보는 것보다 상대적으로 부담스럽습니다. 상대적으로 만화는 책보다 쿨 미디어인데, 시각 정보가 구체적이라 읽는 이가 상상하거나 분석하면서 채워넣어야 할 에너지가 덜 듭니다.

아쉽게도 영화를 보는 사람에 비해 책을 읽는 사람은 적은 편입니다. 글을 읽는 일은 왠지 어려워 보입니다. 초중고

학생을 대상으로 하는 수업에서뿐 아니라 일반인을 상대로 하는 교양 강의에서도 주의를 환기하거나 주제에 관심을 불러일으키기 위해 저는 영상을 자주 활용합니다. 거부감 없이 순식간에 사람의 감각을 '어렵지 않게' 끌어오는 데에는 영상이 가장 효과적인 미디어입니다. 그러니 새로운 분야와 가까워지려면 쿨 미디어보다 핫 미디어로 접근하기를 추천할 수밖에요. 핫 미디어인 영화, 쿨 미디어인 책, 그 중간쯤 되는 만화를 통해 미술을 즐기는 방법은 각각 다르지만, 미디어의 특징에 따른 매력이 명확합니다. 각각의 매력을 시시때때로 자유자재로 즐기면 됩니다.

예술영화관 상영 리스트를 주시하다보면 잘 몰랐던 작가도 알게 되고 새로운 그림도 발견합니다. 캐나다의 나이브 아트(naive art, 앙리 루소처럼 정규 미술교육을 체계적으로 받지 않고, 특정 유파에 영향을 받지 않으며 본인이 가진 원초적 본능에 따라 그린 개성 있는 그림 경향) 화가 모드 루이스Maud Lewis의 삶과 애정을 그린 영화 「내 사랑」을 보기 전까지 저는 그에 대해 알지 못했습니다. 류머티즘 관절염으로 몸이 불편하지만 열정이 가득한 여자가 사랑하는 사람을 찾아 둥지를 틀고, 행복을 짓고, 본능을 깨워 자기 가정에 그림 세계를 만드는 이야기에 감동하는 사람은 영화가 흥행할수록 점점 늘었습니다.

「내 사랑」을 보고서 모드 루이스의 그림을 처음 검색해본 사람은 저뿐만이 아니었을 겁니다. '나이브 아트'가 무엇인지

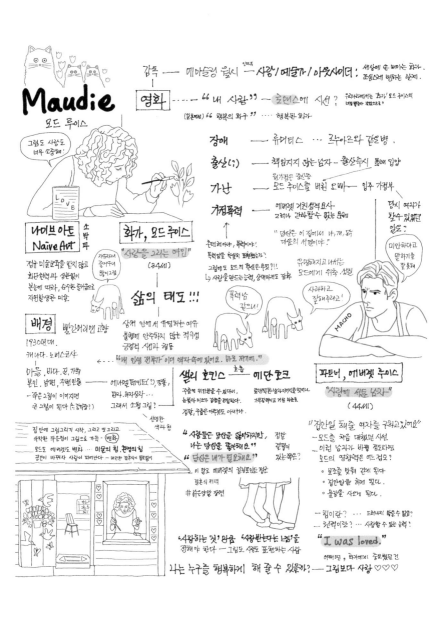

Maudie
모드 루이스

감독 —— 에이슬링 월시 —— 사랑/메달가/아웃사이더 : 세상에 순 미는 화가.
조심스레 변하는 삶세.

영화 ----- "내 사랑" — 로멘스에 시선? 우리나라에서는 '화가' 모드 루이스의 삶을 뽑기보다 로멘스으로?
(원본제목) "행복한 화가" ... 행복한 화가

그림도 사랑도 너무 쓰즈해.

장애 —— 류머티스 … 죽어가으로 같은 병
출산(?) —— 책임지지 않는 남자 — 출산즉시 몰래 입양
가난 —— 뭔가좋은 중산층 / 모드 루이스를 버린 오빠 — 입주 가정부
가정폭력 —— 에버렛 거친 성격요시 / 그러나 간과할수 없는 무엇
그럼에도 모드의 특별함은 무엇?!! → 사랑을 만드는 능력, 상대마저도 감화
"당신은 이 집에서 나, 개, 닭 다음의 서열이야."
폭력적을 탁월히 표현했는가?
유머감각지고 내면있는 모드에게 위축, 성장

당시 여자가 할수 있었던 일요.
미안하다고 말하면 잘 못용해

나이브 아트
Naive Art 소박파

집과 미술교육을 받지 않고
화단현력과 상관없이
본능에 따라, 순수한 즐거움으로
자체발생과 미술

배경 빨라라이엔 고향
1930년대
캐나다. 노버스코샤
마음, 바다, 꽃, 가축
본인, 남편, 주변민들
- 좋은 그림이 이뤄지면 곧 그림이 된다 (순간일줄?)

자유니까 즐거워서 많이그려

화가, 모드 루이스
"사랑을 그리는 여인"
(34세)

삶의 태도 !!!

상처 안에서 유영하는 여유
불행에 안주하지 않는 적극성
긍정력 사람과 행동

에너젯 페인트, 강통, 빗자루, 화장상자 ... 그래서 소형 그림?

"내 인생 전부가 이더 액자속에 있어요. 바로 저기에."

샐리 호킨스 → 에이단 모크

구줄때 위안받을수 있다거나,
눈빛과 미소가 감동을 전달케다.
정량, 주름은 아름답지 아니라.

"사람들은 당신을 않아기지만, 정말 나는 당신을 좋아해요."
"당신은 내가 필요해요."
이 말로 에버렛의 감정포인트 잡음
#순수앙탈 장면

'사랑하는 것' 만큼 '사랑받는다는 느낌'을 전해야 한다 — 그림도 사랑 표현하는 사람

집 안에 그림그리기 시작, 그리고 또그리고.
소박한 작은집이 그림으로 가득 - (변화)
모드도 에버렛도 변화 … 마을의 힘, 환경의집
공간이 바뀌자 사람이 피워난다 — 에던한 경은에게 활력집어

파트너, 에버렛 루이스
"사랑에 서툰 남자"
(44세)

"집안일 해줄 여자를 구하고 있어요"
- 모드는 처음 대상자로 사진
- 이런 남자이 바뀔 정도라면
모드의 영화력은 어느 것요?
ㅇ 모조를 맞춰 걷게 된다
ㅇ 집안일을 하게 된다
ㅇ 출신을 사랑게 된다

- 힘이란? … 드러내지 않을수 없을?
- 권력이란? … 사랑할수 있는 능력?

"I was loved."
하버지면, 의가에게 중요했던 건

나는 누구를 행복하게 해 줄 수 있을까? — 그림보다 사랑 ♡♡♡

MACHO

이 집에 순
LOVE

검색해본 사람은 더 많겠지요. 모드 루이스를 알고, 모드 루이스의 작품 세계를 이해하는 것. 잘 만든 미술영화는 이렇게 사람들의 지식과 감정을 넓힙니다. 저는 잘 만든 미술영화를 보면 한 줄이라도 리뷰를 씁니다. 보고 느낀 것에 멈추지 않기 위해서입니다. 글을 쓰려면 보았던 영화를 장면 장면 회상할 수밖에 없고, 영화를 보면서 느꼈던 감정과 생각을 정리하는 과정에서 또다른 생각도 얻게 됩니다.

미술영화도 더러 원작 소설이 있습니다. 댄 브라운의 『다빈치 코드』, 트레이시 슈발리에의 『진주 귀고리 소녀』 등이 그것입니다. 이정명 작가의 우리 풍속화를 소재로 한 소설 『바람의 화원』은 동명의 드라마 「바람의 화원」과 영화 「미인도」를 통해 '신윤복' 신드롬을 불러일으켰습니다. 영화를 보고 나서 원작 소설을 읽는다면 두 시간으로 압축해 표현한 영화보다 더 깊고 풍부한 정보를 얻을 수 있습니다. 저는 영화를 보기 전에 먼저 원작 소설을 읽어보라고 권하고 싶습니다.

가끔 어떤 소설을 영화화했을 때 주인공으로 누가 어울리는지를 찾는 '가상 캐스팅'에 관한 내용이 SNS에 올라옵니다. 사람들은 같은 소설을 읽고서 각자 다른 배우를 주인공으로 추천합니다. 경험과 취향이 다르고 각자의 상상력도 다르니까요. 글을 읽고 머릿속에 그리는 일은 상상력을 제한하지 않습니다. 원작 소설을 먼저 읽고 내가 상상한 주인공의 얼굴, 목소리, 자세, 그들이 움직이는 공간 이미지와, 같은 소

설을 읽고 감독이 영화화한 이미지는 분명 다릅니다. 그 차이를 비교하는 것도 무척 즐겁습니다.

미술이 미디어에 담기면

저는 '만화'라는 매체에 담긴 미술 콘텐츠도 권하고 싶습니다. 소설과 영화 사이, 딱 적당한 집중력과 상상력의 에너지를 쓸 수 있어서 부담이 없으면서도 지적인 활력을 느낄 수 있거든요. 실존 화가를 주인공으로 한 만화는 그리 많지 않지만, 그림 그리는 사람을 주인공으로 한 이야기가 만화에서는 돋보입니다.

아직도 미디어는 미대생의 생활을 여유롭고 화려하게 그립니다. 밤을 꼴딱 새우면서 작품을 구상해 그림을 그리고, 초췌한 모습으로 거리를 지나가면서 작품 제작에 쓸 만한 재활용 재료를 주워오고, 몸을 사리지 않고 크고 무거운 작품을 나르는 모습은 잘 나오지 않습니다.

미대생들의 이야기를 그린 만화 『허니와 클로버』를 보면서 그런 아쉬움이 어느 정도 해소되었습니다. 주인공 하나모토 하구미는 자기 몸집보다 큰 그림틀에 매달려 물감을 바르고 그것도 부족해 받침대 위에 올라가 구석구석 세부를 그립니다. 온몸이 물감으로 범벅이 되어도 신경 쓰지 않습니다. 얼핏 연약해 보이는 야마다는 물레 앞에만 앉으면 철인으로

변신해 힘차게 물레를 돌리고 커다란 대접과 꽃병을 몇 개씩 만들어냅니다. 무거운 작품도 짐이 담긴 궤짝도 번쩍번쩍 듭니다. 시크한 마야마는 밤을 지새우며 건축 디자인을 하고 설계도면을 그립니다. 어느덧 정신을 차려 보면 작업실 바닥입니다. 천재 모리다는 멍하니 커다란 나무덩어리를 바라봅니다. 한순간 달려들어 끌과 망치로 나무를 무지막지하게 깎고, 요란한 소리를 내는 그라인더로 표면을 정리합니다. 아무거나 먹고 아무 데서나 쓰러져 잡니다. 착하고 순수한 다케모토는 단순 무식하게 작품에 열중합니다. 손재주를 믿고 미대에 왔지만 뭐 하나 손에 잡히는 게 없어 이것저것 다 해볼 수밖에 없습니다. 머리는 복잡하고 몸은 피곤합니다. 이들은 모두 수많은 시행착오를 거치고서야 간신히 자기 길을 찾아갑니다. 꿈처럼 안개 낀 길을 더듬더듬하면서 간신히 자신의 자리를 찾아갑니다.

미술을 전공으로 삼은 사람에게 미술 자체는 꿈에 가깝습니다. 현실과는 머나 먼, 손에 잡히지 않는 그런 꿈 말입니다. 하지만 그 꿈속을 헤매는 과정 자체도 미술이지 않을까요? 그저 미술로 일방통행, 오로지 한길을 달리고 달려가는 화가 지망생들의 생활을 안다면, 미술작품을 또다른 방식으로 깊이 이해할 수 있으리라 생각합니다. 환상이 아니라 현실에 더 가까운 미술을요.

가끔은 연극을 보러 가는 것도 좋습니다. 미술과 관련 있

는 연극 콘텐츠가 많지는 않지만 그만큼 존재감은 확실합니다. 마크 로스코Mark Rothko의 마지막 작품을 둘러싼 이야기 「레드」, 빈센트 반 고흐Vincent van Gogh를 주제로 한 「빈센트 반 고흐」와 「옐로우 하우스」, 이중섭의 삶을 담은 「길 떠나는 가족」과 한국 최초 여성 서양화가 나혜석의 삶을 조명한 「화가 나혜석」처럼, 무대에서 직접 만나는 배우와의 소통은 또다른 생동감을 줍니다.

　사랑하는 사람이 생기면 데이트를 생각합니다. 매번 카페에 마주 앉아 커피만 마실 수는 없습니다. 어느 날은 양산을 쓰고 청계천을 산책하고, 어느 날은 손을 꼭 잡고 등산을 합니다. 어느 날은 영화관에서 팝콘 상자를 끌어안고 암전을 기다리고, 어느 날은 집에서 떡볶이를 만들어 먹습니다. 다양한 방식으로 그 사람을 알아가면서 사랑과 이해는 깊어갑니다. 데이트의 즐거움은 그저 덤입니다. 영화, 만화, 소설, 연극을 통해 미술을 알아갈 때의 즐거움이 저는 이와 같다고 생각합니다. 무엇이든 좋습니다. 좋아하는 미디어로 미술을 만나보세요. 각각의 미디어마다 '미술'은 서로 다른 매력을 보여줄 것이고, 미술로 우리는 더 행복해질 것입니다.

소소한 예술책 모임
@ Van Gogh Museum, Amsterdam

반 고흐

#프랑스_소설책_더미
#애서가_환영 #1887

· · · · ·

한 달에 한 번, 첫번째 일요일은 열 일 제쳐놓고 비워둡니다. 은평에서 구로에서 용인에서 평택에서 그리고 부산에서 온 친구들이 한자리에 모입니다. 큰 책장을 미술책으로 가득 채운 J, 미술영화에 일가견이 있는 K, 미학책을 좋아하는 H, 그림을 보면서 마음을 읽는 T, 미술을 가르치는 R 등 각자 다른 일을 하는 사람들이 같은 미술책 한 권을 끌어안고 합정동에 갑니다. 우리는 '소소한 예술책 모임'을 하고 있습니다. 미술을 좋아하고 책을 좋아하는 사람들의 모임입니다. 왜 우리는 열심히 모일까요? 아니, 왜 우리는 모이게 되었을까요? '미술'과 '책'. 이 두 가지는 어떤 매력이 있기에 이렇게 서로 모이게 했을까요? 미술을 좋아하는, 책을 좋아하는 각자의 사연은 다르겠지만, 우리가 모이는 이유는 같습니다. 우

#미술책

리는 '미술' 이야기를 하고 싶습니다. 그리고 미술을 이야기하기 위해서 '책'을 매개로 합니다.

우리는 미술을 매개로 감동을 경험한 사람들입니다. 미술에 반해본 적이 있는 사람들입니다. 우리는 자연스럽게 자기가 좋아하는 것을 더 알아가려고 합니다. 누가 시키지 않아도 다가가서 더 자세히 보려고 합니다. 촘촘하게 기억해두려고 합니다. 자꾸 좋아하는 주제로 말을 꺼냅니다. 누가 누구를 좋아하는지 우리는 쉽게 알아챌 수 있습니다. 자꾸 눈길이 가고 말을 걸고 싶어 하니까요. 좋아하는 대상으로 마음이 흐르는 건 참으로 자연스러운 일입니다.

꼬리에 꼬리를
무는 미술책

미술에 홀딱 빠진 A는 자연스럽게 미술 이야기를 자꾸 하게 됩니다. 그림을 좋아하는 감정이 입 밖으로 새어나옵니다. 좋아하는 명화가 들어간 굿즈를 갖고 싶은 열망이 밖으로 삐져나옵니다. 그러다보니 명화라면 「모나리자」딱 하나밖에 모르는 '미알못' 친구에게까지 미술 이야기를 하게 됩니다. '미알못' 친구는 로댕Auguste Rodin이니 우키요에니 피카소Pablo Picasso의 장밋빛 시대니 하는 이야기는 하나도 모릅니다. 친구가 힘겹게 감추는 하품을 알아차린 A는 미안함 없이 마음껏 미술 이야기를 할 곳을 찾습니다. 제

가 한 달에 한 번 참석하는 '소소한 미술책 모임' 같은 곳 말입니다.

모임 날은 꼭 그룹 'A.R.T.'의 팬미팅 같습니다. 아이돌 그룹이 여러 멤버로 구성되었듯, 'A.R.T.'도 여러 요소로 구성되어 있겠죠. 각 요소의 다양한 면모를 담은 게 미술책이 아닐까 싶습니다.

'소소한 미술책 모임'은 1월에는 '19세기 이후 미술'에 대해, 2월에는 '미술 에세이'에 대해, 3월에는 '예술의 상상력'에 대해 수다를 나눕니다. 맨부커상을 수상한 줄리언 반스의 『아주 사적인 미술 산책』을 읽고 모인 날은 특히 시끄러웠습니다. "작가의 서문을 읽는데 가슴이 떨렸어요"라는 말로 시작한 감상은 다른 이의 떨리는 목소리로 줄줄이 이어집니다. "온라인에서 미리보기로 서문을 읽고 이 책을 구입했는데, 서문만으로 책값이 하나도 아깝지 않았어요. 역시 소설을 쓰는 작가는 다르구나 싶었습니다." 대화는 줄리언 반스의 소설 이야기로 흘러갑니다. 『예감은 틀리지 않는다』와 『사랑은 그렇게 끝나지 않는다』 『시대의 소음』 이야기가 나왔습니다. 이렇게 소설을 잘 쓰는 작가가 '미술 덕후'라니 우리도 좋은 이야기를 술술 풀 수 있을 듯한 착각에 휩싸입니다.

"줄리언 반스는 19세기 미술을 좋아하나 봐요"라는 누군가의 말에 생각해보니 우리가 가장 많이 접하는 그림이 대부분 19세기 그림들입니다. 사조가 다양해지면서 그림이 많

아지는 시기이기도 하고, 지금과 비교적 가까운 시간대인 덕이기도 합니다. "원제가 'Keeping An Eye Open'인데, 왜 한국어판에서는 굳이 작가의 이름을 넣었나 고민했어요." 누군가는 편집자의 마음으로 책 제목을 분석합니다. "책을 고르는 사람 입장에서는 아무래도 작가의 네임 밸류가 책을 구입하는 데 도움이 되지 않겠어요?" 모두가 납득하고 고개를 끄덕였습니다. "첫번째 글이 제리코Théodore Géricault의 「메두사호의 뗏목」에 관한 내용인데, 그림 한 장을 가지고 이토록 상당한 분량의 글을 쓸 수 있다니 작가의 엄청난 지식과 상상력이 놀라웠어요." 저는 사실 제리코를 다룬 글이 지루했기에 조용히 입을 다물고 있었습니다. "작가가 미술 정보에 접근하는 방식이 대단했어요. 반스는 전공자도 아닌데 그림에 대한 평론가의 반응, 미술사적 기록을 엄청나게 인용해 쓰잖아요. 영국에는 일반인들 사이에 유통되는 미술책의 종류가 어마어마한가 봐요." 영국 서점에 가본 적 없는 우리는 가볍게 다음 화제로 넘어갑니다. "근데 첫번째 글만 한 그림에 대해 이야기했고 나머지 글은 구성이 완전히 다르잖아요. 전 솔직히 속은 느낌이 들었어요." 다시 신나게 의견을 냅니다. "줄리언 반스가 계획을 갖고 시기별로 에피소드를 썼을까요? 전 아니라고 생각해요. 이 책은 어떤 잡지에 연재한 글을 모은 거라고 하잖아요. 일단 쓰고 싶은 대로 쓴 다음에 책을 내기로 하고 시기별로 정리했을 것 같아요. 글 하나하나가 연결되는

자연스레 미술책끼리 모인 미술 책장.

오래되어 빛바랜 미술책과 빳빳하게 각진 새 미술책이 공존한다.

것 같지는 않았어요." 책의 처음과 끝을 관통하는 예리한 분석입니다. "책 읽는 데 시간이 너무 많이 걸리더라고요. 설명은 나오는데 그림이 없는 경우가 많아서 그림을 검색해서 찾아보느라 힘들었어요. 웬만하면 그림을 다 실어주지…" 네, 이건 바로 저의 불평입니다. "그랬으면 책이 두꺼워지고 책값이 두 배는 넘었겠죠." 현실적인 H의 지적입니다. "저는 팡탱 라투르Fantin-Latour를 이번에 처음 알게 되었는데요. 완전 광팬이 되었어요. 이렇게 색이 맑고 투명하다니. 유화 물감으로 이런 색을 낼 수도 있나요?" 대화는 꼬리에 꼬리를 물고, 즐거운 마음도 꼬리에 꼬리를 뭅니다.

이처럼 '소소한 미술책 모임'의 이야기는 풍부합니다. 수다에 수다가 이어지면 책 말고 다른 이야기도 합니다. 표지만 보고 책을 고르다가 실수한 이야기, 유튜브에서 본 재미있는 영상 이야기 등 이런저런 이야기로 웃으며 깔깔거립니다. 그러다 다시 미술책 이야기로 돌아와 "오늘도 벌써 세 시간이 흘렀네"라고 하면서 마무리하고 저녁을 먹으러 가는 게 이 모임의 패턴입니다.

우리들의 소확행

　사실 미술책 모임을 하는 게 이번이 처음은 아닙니다. 과거에는 한 달에 한 번 정해진 책 없이 프

리다 칼로, 에곤 실레Egon Schiele, 르네 마그리트René Magritte 등한 화가를 주제로 하여 자기가 고른 책을 읽고 이야기하는 미술 독서 모임에 참여했습니다. 각자 초점을 두어 공부한 화가의 다종다양한 면을 퍼즐처럼 맞추는 장점은 좋았지만 확실히 집중력은 분산되더군요. 가능하면 조금 어려운 책을 깊이 있게 읽는 모임을 하고 싶었습니다. 그래서 책 읽기와 그림 보기를 좋아하는 주변 사람들을 살금살금 모아 함께 책을 읽자고 졸랐습니다.

덧붙이자면, '소소한 미술책 모임'의 이름이 바뀌었습니다. 처음에는 미술책을 좋아하는 사람들이 모인 '소소한 미술책 모임'이었는데, 차차 미술의 친구인 음악과 영화 책도 함께 읽자는 이야기가 나오면서 이제는 '소소한 예술책 모임'이 되었습니다. 우리의 감동이 점점 더 확장된다는 또다른 증거이겠지요?

Tip 1. 미술책 고르기

- 처음에는 마음이 끌리는 대로 책을 고르세요. 제목이 마음에 들어도 좋고, 표지 그림이 취향에 맞아도 좋습니다. 처음부터 잰슨의 『서양미술사』나 곰브리치의 『서양미술사』를 읽을 필요는 없습니다. 청소년용으로 나온 미술책을 골라도 좋고, 음식이나 패션 등 재미있는 주제로 미술에 접근하는 책도 좋습니다. 미술에세이 역시 부담 없이 접근하기 좋습니다.

- 미술책은 오프라인 서점에서 직접 보고 고르는 것을 추천합니다. 온라인 서점에서 서평을 읽고 미리보기를 읽은 후에 책을 골라도 좋지만, 미술책은 종이의 질감과 작품의 화질이 무척 중요합니다. 책의 물성과 인쇄 상태까지 잘 살펴본 후 미술책을 고르세요. 책의 인쇄 상태가 좋지 않다면 읽는 내내 마음이 불편할 수도 있습니다.

- 온라인 서점에서 책을 고를 때는 '이 책을 구매한 사람들이 함께 구매한 책'을 살펴보세요. 단순히 검색해서 조회만 한 게 아니라 구매로 이어졌다면 신중하게 골랐다는 이야기입니다. '함께 구매한 책'은 지금 보고 있는 책과 비슷한 결을 가졌을 확률이 높습니다.

- SNS 중에서도 특히 인스타그램에서 책 이름으로 해시태그(#)를 걸어 검색해보세요. 나와 비슷한 감성을 가진 북스타그래머가 좋아한 책이 나에게도 맞을 확률이 높습니다.

- 유튜브에서 책 관련 영상 콘텐츠를 올리는 북튜버의 도움을 받으세요. 책을 구석구석 성실히 읽는 북튜버는 보통 10분 안팎의 영상으로 책을 소개합니다. 그 정도 시간이면 책의 분위기를 파악하기에 충분합니다.

- 책을 고르는 데 저자가 중요한 요소인 건 글의 리듬 때문이기도 합니다. 번역서의 경우 번역자의 역량이 비슷한 영향을 미칩니다. 번역서를 읽다가 특히 좋았던 경우 번역자를 꼭 기억해두세요. 그 번역자가 번역한 또다른 미술책이라면 나에게 잘 맞을 확률이 높습니다.

- 미술에 관심 있는 사람들은 대부분 서양미술에 관한 책을 먼저 읽기 시작합니다. 서양미술 책을 많이 읽었다면 이제 한국미술에 관한 책도 읽어보세요. 동양미술의 담백함과 고요함도 매력적입니다.

- 미술에 익숙해진 후에는 미술사를 쉽게 정리한 책을 읽어보세요. 『난생 처음 한번 공부하는 미술 이야기』 『청소년을 위한 한국미술사』 같은 책이 좋습니다.

- 미술책을 꽤 읽었고 이제는 좀 깊이 있는 미술책을 읽고 싶다면, 『미술책을 읽다』 『위대한 미술책』처럼 미술책을 설명하는 미술책을 읽어보세요. 다양한 미술책을 책 한 권으로 흥미롭게 경험할 수 있습니다.

- TV나 유튜브 등에서 보여주는 '띄워주기' 마케팅에 낚이지 마세요. 미디어에서 좋다고 추천하는 책이 나쁜 책일 확률은 낮지만, 의도적인 마케팅으로 장점을 부풀린 책일 수도 있습니다. 온라인 서점에서 구매자의 서평을 확인하세요. 직접 책을 사서 읽은 사람의 '내돈내산' 리뷰가 가장 확실합니다.

그림을 부르는 그림
@ National Gallery of Denmark, Copenhagen

#뒤집어진_캔버스 #앞면에는_무엇이_있을까
#착시 #1668~72

· · · · ·

사람과 사람 사이에 인연이 있듯 그림과 그림 사이에도 인연이 있습니다. 앞서 그려진 그림이 좋은 그림이라면 후에 그려질 그림에 영향을 미치지 않을 수 없거든요. 그림을 그리는 사람이라면 먼저 나온 좋은 그림을 사랑하고 공부하게 됩니다. 혹은 그림과 그림이 부부처럼 짝을 맺어 태어날 수도 있습니다. 그래서 어떤 그림은 앞선 그림을 품고, 어떤 그림은 앞선 그림을 닮아가고, 어떤 그림은 앞선 그림과 항상 함께 붙어 다닙니다. 그런 그림들을 함께 알면 즐거움이 늘어납니다. 사연 있는 사람의 분위기가 묘하게 매력적이듯, 사연 있는 그림은 그래서 더 매력적입니다.

　루브르박물관의 명화를 사랑한 화가, 루이 베루Louis Béroud의 그림이 재미있습니다. 그의 그림 특징은 명확합니다. 그림

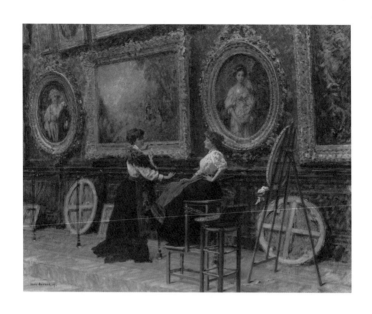

위 루이 베루, 「루브르의 모사 화가들」, 캔버스에 유채, 72.3×91.4cm, 1909, 개인 소장
아래 장앙투안 바토, 「키테라 섬의 순례」, 캔버스에 유채, 120×190cm, 1717, 파리 루브르박물관

위 장바티스트 그뢰즈, 「깨진 항아리」, 캔버스에 유채, 109×87cm, 1771, 파리 루브르박물관
아래 장바티스트 그뢰즈, 「우유 나르는 여인」, 캔버스에 유채, 106×86cm, 1780년경, 파리 루브르박물관

안에 그림이 가득합니다. 이런 형식을 문학에서는 '액자식 구성'이라고 하겠지요. 그림을 조금만 살펴보면 그 안에 들어 있는 또다른 그림이 눈에 들어옵니다. 그림 속 그림이 자기도 한번 봐달라고 재잘거리는 것 같습니다. 루이 베루가 그린 「루브르의 모사 화가들」을 보세요. 그림 속 벽면의 오른쪽에는 장바티스트 그뢰즈Jean-Baptiste Greuze의 「깨진 항아리」가, 가운데에는 장앙투안 바토Jean-Antoine Watteau의 「키테라섬의 순례」가, 왼쪽에는 장바티스트 그뢰즈의 「우유 나르는 여인」이 있습니다. 이 그림들은 19세기에도 루브르의 소장품이었습니다. 이제는 장앙투안 바토가 어느 시대 사람인지, 어떤 미술 유파에 속했는지를 알아볼 순서입니다. 「키테라 섬의 순례」를 검색해 그림을 살펴보는 것도 좋습니다. 장바티스트 그뢰즈가 주로 어떤 그림을 그린 화가였는지도 알아보면 그림 속 그림을 살뜰히 들여다보는 재미를 느낄 수 있습니다.

한편 화가가 앞선 그림에 영감을 받아 그린 그림이 있습니다. 이것도 일종의 '오마주'라고 할 수 있는데, 그림과 그림을 함께 놓고 비교하는 즐거움이 쏠쏠합니다. 로마의 빌라 파르네시나에 있는 라파엘로Raffaello의 「갈라테이아의 승리」는 후대 화가에게 조화와 균형의 표본이었습니다. 19세기 화가 윌리암아돌프 부그로William-Adolphe Bouguereau의 「비너스의 탄생」을 보세요. 그리스 신화의 다른 주제를 그렸음에도 불구하

라파엘로, 「갈라테이아의 승리」, 프레스코, 295×225cm, 1511, 로마 빌라 파르네시나

윌리엄아돌프 부그로, 「비너스의 탄생」, 캔버스에 유채, 300×218cm, 1879, 파리 오르세미술관

고 비슷한 조형미를 가지지 않았나요? 미술사에는 이런 재미있는 사례가 많습니다. 조르조네Giorgione의 「잠든 비너스」로부터 시작해 마네Édouard Manet의 「올랭피아」에 이르기까지 수없이 그려진 '그림 이후 그림', 거기에 「올랭피아」를 패러디한 또다른 '그림 이후 그림' 혹은 사진이 계속 등장합니다. 이런 후대의 그림은 그림 그리는 사람이 존재하는 한 끝없이 나올 겁니다.

그림의 연결고리

어떤 화가의 그림 중에는 형제자매 같은 그림이 있습니다. 짝을 이루어야 이야기가 성립하는 그림이지요. 가장 대표적으로 클로드 모네Claude Monet의 연작이 그렇습니다. 시시각각 변하는 빛의 색을 기록하기 위해 루앙대성당을 서른 점 이상 그렸으니까요. 페테르 파울 루벤스Peter Paul Rubens가 그린 '마리 드 메디치의 일생' 시리즈도 빼놓을 수 없습니다. 크기가 큰 데다 화려하기까지 한 그림이 무려 스물한 점입니다. 다행히 마리 드 메디치를 그린 연작 그림은 루브르박물관의 리슐리외관에 모두 모여 있습니다만, 대부분의 연작 그림은 전 세계의 미술관과 박물관, 혹은 그림을 구입한 개인의 집에 뿔뿔이 흩어져 있기 일쑤입니다. 마네가 그린 「아스파라거스 다발」과 「아스파라거스 한 줄기」처럼요.

마네는 「아스파라거스 다발」의 그림 값으로 800프랑을 불렀는데 미술 비평가이자 수집가인 샤를 에프뤼시Charles Ephrussi가 여기에 200프랑을 얹어 1000프랑에 구입했고, 마네는 그에게 보답으로 「아스파라거스 한 줄기」를 그려 보내주었지요. 두 그림은 각각 독일의 발라프리하르츠미술관과 프랑스의 오르세미술관에 뚝 떨어져 있습니다. 다행히 우리는 이런 그림을 인터넷을 통해 한번에 볼 수 있습니다.

어떤 화가는 구분하기 어려울 정도로 똑같은 그림을 여러 점 그렸습니다. 먼저 그린 그림이 아쉬워서일 수도 있고, 그림이 너무 인기가 많아 똑같이 그려달라는 주문이 들어왔기 때문일 수도 있습니다. 물론 화가가 그 주제를 좋아했다는 이유가 가장 크겠지요. 구분하기 힘들 정도로 닮은 그림에서 미세하게 다른 부분을 발견하고 기억한다면 나의 시각이 굉장히 특별해 보입니다.

아리 셰퍼Ary Scheffer는 「파올로와 프란체스카」를 20여 년 동안 다섯 점가량 그렸고, 프란시스코 데 수르바란Francisco de Zurbarán은 「하느님의 어린양」을 여섯 점가량 그렸습니다. 빈센트 반 고흐는 「해바라기」 「아를의 고흐의 방」 「가셰 박사의 초상」 외에도 참 많은 그림을 그리고 또 그렸습니다. 에드바르 뭉크Edvard Munch도 똑같은 그림을 여러 점 그렸습니다. 우리가 잘 아는 「절규」는 같은 형태와 구도로 (판화를 포함해) 네 점을 더 그렸지요. 뭉크는 그림을 자식처럼 예뻐해서 그림

을 팔았더라도 똑같은 그림을 다시 그려 모든 그림을 자신이 갖고 있기를 원했다고 합니다.

그림을 보는 방법은 다양합니다. 아니, 정해져 있지 않습니다. 내가 보는 방식이 곧 감상법입니다. 그림을 보는 법에는 정답이 없으니까요. 맞는 답도 틀린 답도 없습니다. 스스로 느끼고 반응하고, 그림에서 자신이 무엇에 관심을 두는지 아는 것이 중요합니다. 저는 그림의 사연에 관심을 두고 '그림 속 그림' '그림 후 그림' '그림 옆 그림'을 함께 들여다보는 방법을 제시하지만, 얼마든지 다른 방법으로 그림을 볼 수 있습니다. 그림과 그림을 연결하고, 또다른 연결고리를 발견하면서 자기만의 그림 감상법을 만들어보세요. 무엇보다 즐거운 놀이가 될 것입니다. 그런 다음 다른 사람에게도 알려주세요. 새로이 함께 그림을 보면 더 즐거우니까요. 물론, 제게도 알려주시면 참 감사하겠습니다. 그림은 어떻게든 다른 그림을 부릅니다.

취향을 선물합니다

@Tate Britain, London

⋮

#자화상 #응시하다 #분위기 #1902

· · · · ·

살다보면 로또 당첨까지는 아니어도 가끔 금전적인 행운이 찾아올 때가 있습니다. 여유 자금이 생기면 저금을 하는 것도 좋고 주식을 사는 것도 좋지만, 저는 경험의 폭을 확대하기를 적극 권하고 싶습니다. 사람은 새로운 세계를 만나면서 성장합니다. 미처 알지 못했던 새로운 아름다움의 경지를 경험할 때, 우리는 놀라움을 느낍니다. 그런 한편 이전까지 자기 삶이 얼마나 초라했는지를 깨닫고 슬픔을 느끼기도 합니다. 새롭게 만난 이상과 내가 서 있는 현실의 격차를 깨닫는 일은 사실 괴롭습니다. 그러나 그 간극이 사람의 성장 열망을 자극합니다. 그래서 조금 무리해서라도 가끔은 예술의 숭고를 경험해보라고 선배들이 권하는 것입니다. 좋아하는 음악가가 내한하면 한 번쯤은 큰맘 먹고 30만 원이 넘는 음악

회에 다녀오라고 하고, 장기 휴가를 낼 수 있으면 비행기 표를 끊어 유럽 미술관에 다녀오라고도 합니다. 한 번쯤은 고급 레스토랑에서 인테리어와 분위기, 테이블 세팅을 경험하며 밥을 먹어보라고 하거나, 하얀 침대 시트와 보송보송한 샤워 가운이 있는 특급 호텔에 묵어보라고도 합니다. 그 한 번쯤이 매일이 될 수는 없지만 그 한 번의 경험이 내 감각의 범위를 넓혀줍니다. 그래서 그 '한 번' 이후, 우리는 환영일지라도 그 분위기가 내 곁에 있는 양 살아갈 수 있습니다.

사람들이 잘 모르는 게 있습니다. 우리가 아는 아름다움은 보통 1:1.618의 황금비율, 명도와 채도가 높은 색상, 말끔한 외형에 있다고 생각하지만, 아름다움은 의외로 많은 것을 포괄합니다. 단어의 조합으로 표현할 수 있는 아름다움은 분석할 수 있는 아름다움입니다. 그러나 말이나 글로 이야기할 수 없는 아름다움은 더 무서운 아름다움입니다. 정의할 수 없으므로 더 크고 신비한 능력으로 우리를 지배하거든요. 지금 우리는 세상을 호령하던 옛날 왕보다 미적美的으로 좋은 환경에서 살고 있습니다. 세상을 아름답게 호령할 기회가 지금은 널려 있습니다. 한번 해보면 됩니다. 이것저것 한 번씩 해보면 예기치 않게 일어나는 교통사고처럼 한 번쯤은 '덕통사고'가 일어납니다. 이 사고는 씨앗 같아서, 하루에 한 번씩 물을 주면 됩니다. 꾸준히 물을 주고 햇빛을 비춰주면 어느새 줄기가 자라고 잎이 무성해집니다. 일반인이 덕질

을 시작해 특정 분야의 전문가가 된 경우가 많습니다. 미술은 누구나 취향에 물을 주고 가꾸어 나가기 좋은 분야입니다.

취향, 수많은 실패의 결과물

삶의 우선순위를 정해야 합니다. 시간적 여유, 금전적 여유, 심리적 여유가 모두 있어야 취향이 자라납니다. 취향을 가꾸기 위한 시간과 장소, 에너지를 미리 분배해놓는 것이 좋습니다. 매달 첫번째 날은 어떤 전시회가 열리는지 검색하고 갈 곳 정하기, 매달 마지막 주 토요일은 전시회 가기, 한 달에 한 번은 예술책 독서 모임 나가기 등등 조금만 시간과 마음을 쓰면 방법은 무궁무진합니다. 우리가 연애할 때 시간을 쪼개고 또 쪼개어 연인에게 달려가는 걸 생각해보세요. 우선순위가 있다면 무엇이든 할 수 있습니다.

실패를 두려워하지 마세요. 취향은 수많은 실패와 낭비의 결과물이기도 합니다. 인터넷 쇼핑을 할 때 상세 사진과 빼곡히 붙은 설명을 보고 또 보고 심혈을 기울여 물건을 샀는데도 집으로 도착한 택배 상자에는 내 예상과 전혀 다른 황당한 물건이 들어 있을 수 있습니다. 이런 경험, 저만 했던 건 아니겠지요? 이걸 반품하는 번거로움을 겪으니 그냥 쓰고 말겠다며 화를 삭이기도 했겠지요. 그런 크고 작은 실패를 겪으면서 우리는 자신에게 어떤 옷과 소품이 어울리는지

를 알게 됩니다.

한 클래식 애호가가 말했습니다. "슬플 때 나는 모차르트의 레퀴엠을 들어요. 나에게 절대적인 이 레퀴엠 한 곡을 건지기 위해 나는 수많은 슬픈 음악들을 들었어요. 한 곡을 건지려면 스무 곡, 서른 곡 넘게 실패해야 하는 것 같아요." 물론 그는 시행착오를 진지하게 그리고 유유히 즐깁니다. 그는 클래식 음악에서 자기 취향을 찾았고, 그 가운데 자신만의 '궁극의 넘버원'을 갱신하려고 계속 새로운 음악을 듣습니다. 그림 역시 마찬가지입니다. 저는 그림을 좋아합니다. 즐거울 때, 우울할 때 보는 그림이 있습니다. 기쁠 때, 위로받고 싶을 때 보는 그림도 있습니다. 그럼에도 '궁극의 넘버원'을 한 점 더 찾을 수 있을까 싶어서 그림 보는 시간을 즐깁니다.

대학 시절 같은 수업을 들었던 예술학과 친구 R이 큰 미술사 책을 제게 잠시 맡겼습니다. 두껍고 묵직한, 하드 커버가 너덜너덜해진 책이 더욱 호기심을 더했습니다. 친구는 과사무실에 얼른 다녀올 테니 20분만 기다려달라고 했습니다. 친구를 기다리는 동안 펼쳐본 책은 신세계였습니다. 처음 보는 그림과 처음 보는 내용들, 크고 작은 그림 옆에 작은 글자로 설명이 빽빽하게 들어 있었고, 그중에서 아주 작은 그림 하나가 저를 사로잡았습니다. 책 속의 그림은 엄지손가락보다 조금 큰 크기였지만 강렬했습니다. 그웬 존Gwen John의 「누드 소녀」. 회색빛으로 침잠한 그림을 보는 순간 눈물이 날

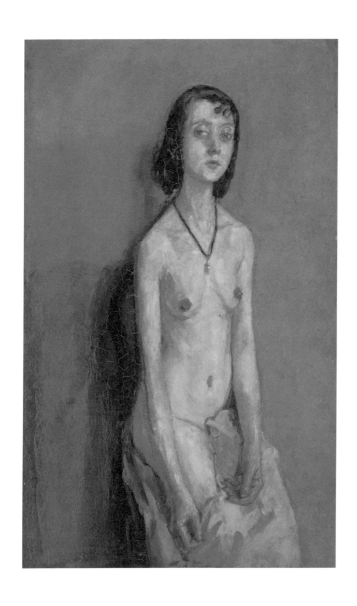

그웬 존, 「누드 소녀」, 캔버스에 유채, 44.5×27.9cm, 1909~10, 런던 테이트모던

것 같았습니다. 눈물의 색깔이 있다면 이런 색이겠구나. 슬픔의 분위기란 이런 것이구나. 성적이고 육감적인 느낌이라곤 티끌만큼도 없는 소녀의 누드는 제 자화상 같았습니다.

노량진에서 임용고시를 함께 준비하던 K가 훈데르트바서 Hundertwasser 전시회의 초대권을 보내주었습니다. 그는 요즘 전시장에서 아르바이트를 한다고 소식을 전했습니다. 인터넷 창에서만 보던 훈데르트바서의 작품을 실제로 보는 순간 선명한 초록의 싱싱함이 저를 압도했습니다. 훈데르트바서가 디자인한 온천 리조트 미니어처가 눈물 나게 좋았습니다. 다큐멘터리 영상을 틀어놓은 암실에 들어가 주저앉은 채 영상이 세 번 돌아갈 때까지 일어나지 않았습니다. 가슴에는 훈데르트바서의 초록으로 가득 찼습니다. 일주일 후에 전시장을 다시 찾았고, 그다음 일주일 후에 또 찾아갔습니다.

취향을 선물하는 사람

그웬 존을 생각할 때면 꼭 R이 떠오릅니다. 졸업하고 아이 엄마가 되면서 지금은 연락이 끊겼지만 늘 고마웠던 사람. 보이지 않고 들리지 않아도 멀리서 감사 인사를 전합니다. 훈데르트바서의 화집을 넘길 때면 K를 생각하고, 또 감사한 마음을 느낍니다. K의 결혼식과 전시회에 참석했던 일이 주마등처럼 스쳐지나가며 그가 더 잘 살기를

바랍니다. 모두 다 귀한 사람들입니다. 제 인생에 그웬 존과 훈데르트바서가 계속 존재한다면 끝까지 그들을 잊을 수 없을 것입니다.

취향을 선물하는 사람은 못 잊을 사람이 됩니다. 꼭 그림 취향이 아니어도 마찬가지입니다. 처음 뱅쇼를 사준 사람, 처음 몰스킨 노트를 선물해준 사람도 저는 잊을 수 없습니다. 꼭 눈에 보이고 손에 잡히는 것을 주지 않아도 됩니다. 빛과 어둠이 조화롭게 어우러진 그림을 그리며 렘브란트^{Rembrandt}를 찬양하던 선배를 잊지 못합니다. 틈만 나면 철학책을 읽던, 오래 흠모했던 사서님, 항상 쇼팽을 듣던 경영학과 친구 역시 마찬가지입니다. 곁에 있었던 이들 덕분에 자연스럽게 그 사람의 취향이 내게 물듭니다. 이제 내 것이 된 취향을 기억할 때 그 사람이 떠오릅니다. 그 사람의 색깔이 나에게 의미 있는 색깔로 존재합니다.

누군가에게 의미 있는 사람이 되고 싶을 때, 저는 어떤 취향을 선물할 수 있을지 고민합니다. 그 사람의 성격, 행동을 관찰하며 가장 좋은 선물이 무엇일지 생각합니다. '늘 참는 성격이니까 밝고 환한 색이 강조된 고흐의 「아몬드 나무」 마우스패드를 선물하면 어떨까.' '평소에 검은색 가방, 검은색 만년필, 검은색 안경테를 쓰는 사람이니까 빌헬름 함메르쇠이^{Vilhelm Hammershøi}의 그림엽서를 좋아할 거야.' '언제나 로맨틱한 사랑 제일주의자니까 샤갈^{Marc Chagall} 전시회를 같이 보

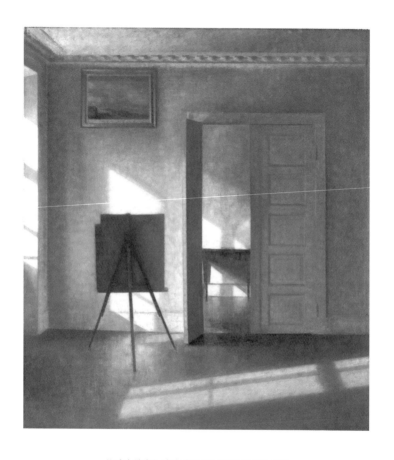

무채색 취향을 가진 친구에게 전해주고 싶은 그림

빌헬름 함메르쇠이, 「이젤이 있는 실내, 브레드가데 25번지」,
캔버스에 유채, 78.5×79.3cm, 1912, 로스앤젤레스 J.폴게티박물관

러가자고 하자.'

　한편 아름다운 물건을 발견했을 때 누군가가 떠오르기도 합니다. 국립현대미술관의 <백년의 신화: 한국근대미술 거장> 전시에서 변월룡 작가가 그린 최승희의 초상이 담긴 그림엽서를 보았을 때 발레 전도사인 M이 떠올랐고, 서울역 안의 편집숍에서 민화「책가도」안경닦이를 발견했을 때 책을 좋아하는 T가 떠올라 지갑을 열었습니다. 우리는 누군가에게 어떤 취향을 선물할 수 있을까요. 그들에게 오래오래 지워지지 않을 사람이 될 수 있을까요.

조지 굿윈 킬번

#편지_쓰는_여인 #오늘의_기록 #1924

• • • • •

"올해는 하루에 한 가지 게시물이라도 올리자."

　몇 해 전 1월, 저는 SNS에 이런 게시물을 올렸습니다. SNS는 저에게 일기장이었으니까요. 성찰하며 살기 위해서는 꾸준한 글쓰기가 꼭 필요하다는 생각을 한 직후였습니다. 인생의 진리를 간결한 글로 표현한 '아포리즘'을 알게 된 후, 짧은 글이라도 충분한 생각을 담을 수 있음을 알았습니다. 하루 종일 생각한 내용을 가다듬어 한 줄로 표현하는 것이 즐거웠습니다. SNS는 대부분 잠금 계정으로 쉽게 전환할 수 있어서 일기장으로 쓰기에 안성맞춤이었습니다. SNS로 사업을 하는 것도 아니고, 마케팅 계정을 운영하는 것도 아니니 한 가지 콘셉트로 계정을 운영할 필요가 없습니다. 그냥 마음이 끌리는 대로 게시물을 올리면 됩니다. 직업으로서 SNS를 하

#기록 #일기

는 것도 아닙니다. 바쁜 날은 쉬어가면 그만입니다.

해질 무렵이면 저는 하나의 게시물로 오늘 하루를 요약했습니다. 때로는 길거리에서 우연히 본 명화를 패러디한 광고를 소개하거나 오늘 읽은 책에 대한 짧은 독후감에 제가 좋아하는 그림을 덧붙였습니다. 처음에는 오늘 기분에 어울리는 그림 이미지와 제목, 화가의 이름만 올리다가 차차 저의 생각을 보태고 싶어졌습니다. 처음에는 한 줄, 그다음에는 두세 줄, 점차 하고픈 이야기가 늘었습니다.

노트에 그림을 잘라 붙이고 그 아래 글을 써도 좋지만 작업이 번거롭고 시간과 장소의 제약이 있습니다. 스마트폰으로 그림을 검색해 SNS에 첨부한 다음 엄지손가락으로 글을 입력하는 건 자투리 시간으로도 충분합니다. 물리적 공간을 차지하지도 않습니다. 내가 쓴 글을 다시 찾아보기도 편합니다. 이렇게 올린 게시물을 나중에 읽어보면 무척 새롭고 반갑습니다. '20○○년의 내가 이런 생각을 했구나.' 현재와 확연히 달랐던 과거의 나를 확인하게 되거든요. 무엇보다 저에게 SNS는 생활 속에서의 미술 감상을 가능하게 하는, 쉽고 부담 없는 도구였습니다.

이런 제 미술 일기에 관심을 가지는 SNS 친구들이 하나둘 늘어났습니다. '좋아요'라는 뜻으로 누르는 하트가 하나둘 늘어났습니다. 부끄럽지만 하트를 받으니 의욕도 커졌습니다. 몇몇 팔로워들은 "수정 님, 명화에 붙여주는 코멘트가 참 좋

뮌터는 유부남+배신자인 칸딘스키를 위해 젊음과 지성을 모두 소진했다. 사랑이 착각인 것치고는 너무 큰 대가였다. 그런데.. 상대가 칸딘스키라면 나라도 그랬을 거라는 게 함정이다. 사랑은 대개 비극에 가깝다. 별수없다. 그게 싫으면 사랑은 포기할 수밖에

다른 트윗 추가하기

<프리다 칼로 & 디에고 리베라> 읽고 있다. 서로의 불행에도 불구하고 함께 오래오래 살아갔다는 것은 그것 나름대로의 강력한 인연이다. 한낱 인간이 감히 무너뜨릴 수 없는 성벽 같은 인연이다.

다른 트윗 추가하기

오늘 SCAP 2016 중에 가장 기억에 남았던 이현 작가. 무척 젊은 남자분이셨다. 특히 디지털페인팅의 베이스가 되는 연필 스케치 에스키스의 섬세함이 매력적이었다. waple.net

다른 트윗 추가하기

이 분홍에 물들고 싶구나

Jozsef Rippl-Ronai <Cherry tree blossoms> 1909

다른 트윗 추가하기

단편적인 기록이 쌓여 오늘의 나를 보여준다.

아요"라거나 "기회 되면 타래로 길게 써주세요. 좀더 자세하게 읽고 싶어요"라는 멘션을 달았고, "수정 님, 글 한번 써보는 게 어때요? 잘 쓰실 것 같아요"라는 의견도 덧붙였습니다. SNS 환경이 가볍다면 가벼운 것이 문제가 될 때도 있지만, 부담이 없다는 것 또한 장점입니다. 그들은 제 게시물에 대한 인상을 부담 없이 말해주었지요. 저 역시 부담이 없었기에, 짧은 글줄을 편하게 올렸습니다. 너무 진지하게 쓰지 않아도 되니 글이 술술 풀렸습니다. 때로는 생각이 꼬리에 꼬리를 물어 긴 글이 되었습니다. 긍정심리학자 미하이 칙센트미하이는 이것을 몰입flow 상태라고 부릅니다. 무언가에 흠뻑 빠져 있는 행복한 마음 상태, 그게 시작이었습니다. 평생 그림만 그리던 제가 미술에 대한 글을 써볼까 결심한 지점이었지요.

기록의 쓸모

　미술에 관한 SNS 게시물이 저에게 부담 없는 그림 정보를 입력input해주었다면, 제가 쓰는 SNS 미술 일기는 그림에 대한 저의 생각을 출력output할 수 있게 해주었습니다. 현실이 아닌 온라인에 존재하는 SNS 세계가 저에게는 현실이 되어주었습니다. 누군가는 SNS를 '인생의 낭비'라고 부릅니다. 그러나 그 누구도 SNS가 '인생의 즐거움'

임을 부인하지 못합니다. SNS를 하다보면 순식간에 시간이 흐릅니다. 순식간에 정보도 흘러갑니다. 정보가 깊이 들어오지는 못하지만 흘러가는 양만큼은 엄청납니다. 이 정보를 어떻게 받아들이고 즐기고 다시 내보낼지는 나 자신이 결정합니다. 낭비인지, 낭비가 아닌지는 내가 SNS를 어떻게 이용하느냐에 달려 있습니다.

한편 시간이 흐른 뒤 제가 SNS에서 미술을 온전히 즐겼던 기록을 한눈에 볼 수 있어서 좋습니다. 순간순간의 짧은 기록이 켜켜이 쌓여 오늘의 내가 되었습니다. SNS에서 저는 미술 전공자도 아니었고 마케터도, 샐러리맨도 아니었습니다. 스스로를 포장할 필요도, 의무적으로 게시물을 올릴 필요도 없었습니다. SNS의 즐거움을 동력으로 삼아 그림을 보고 느끼는 시간을 매일 업데이트했습니다. 좋아하는 놀이로 미래를 계획하라는 교육적인 이야기를 무척 싫어하지만, SNS의 유희가 미래를 만든다는 것만큼은 부인할 수 없습니다.

SNS로 무엇을 하고 계신가요? 저는 미술 일기를 권하고 싶습니다. SNS 그림 일기를 당장 시작해보세요. 하루를 대표하는 그림을 고르고 하루를 압축하는 한 줄의 글을 쓸 때, 우리의 하루는 더 즐겁고 아름다워집니다.

마티스

• • • • •

#취향을_찾아서 #춤이_있는_정물화
#1909 #인테리어제왕_마티스

· · · · ·

미술 에세이 책을 두 권, 예술교육 책을 한 권 낸 저에게 사람들은 이렇게 묻곤 합니다. "어쩜 그렇게 신기한 그림들을 많이 알아요? 처음 보는 그림이 너무 많아요." 영업 비밀도 아니고 못 알려드릴 이유도 없지만, 사실 오랫동안 주저했습니다. 그걸 알려드리려면 제 정체를 밝혀야 하거든요.

한때 저는 자칭 타칭 '트잉여'였습니다. (트위터를 하는 잉여 인간이라는 뜻이지요.) 하루종일 트위터를 들여다보느라 일상생활이 어려운 때도 있었습니다. 자정 넘어서까지 타임라인을 보다가 그대로 고꾸라져 잠이 들고, 새벽에도 눈이 번뜩 뜨여서 트위터를 확인하던 시절이었습니다. 타임라인에 올라오는 새로운 정보들이 재밌어서 하나라도 놓치고 싶지 않거든요.

닉네임으로만 아는 '트친'들끼리 오프라인에서 모이면 꼭 하는 말이 있습니다. "어휴, 나 중고등학생 때 트위터가 있었으면 공부는 하나도 못했을 거야." 사회생활을 시작한 후 SNS를 만나서 정말 다행입니다. 트위터에는 어찌나 재밌고 신기한 사람들이 많은지, 저 같은 사람은 너무나 평범한 축에 속했습니다. 재치 있는 사람들이 올린 촌철살인의 글과 유머러스한 사진을 보면서 얼마나 빵빵 터졌는지 모릅니다. 취미로 발레를 하는 사람, 영국 홍차나 중국 보이차에 조예가 깊은 사람, 빈티지 그릇을 모으는 사람, 시와 소설을 읽고 쓰는 사람, 만년필로 손글씨를 쓰는 사람…. 평소에는 접하기 어려운 우아한 취향을 가진 사람들을 만나 즐거웠습니다.

그러다가 게시물을 올리면 수정할 수 없는 트위터의 기능이 아쉬워서 페이스북으로 눈길을 돌렸습니다. 과거에 트위터는 그림을 한 장만 올릴 수 있었는데 페이스북은 여러 장을 첨부할 수 있다는 것도 좋았지요. 익명이 아니라 실명을 쓰는 페이스북의 장점은 기자와 교수가 자신의 이름을 내걸고 쓴 긴 글에서 드러났습니다. 논지가 확실하고 근거가 충분한 글을 읽을 수 있어서 좋았습니다. 그런데 작은 글씨로 빼곡하게 쓴 긴 글을 매일 읽으려니 눈이 아팠습니다. 전혀 모르는 사람들의 무례한 메시지와, 나이 지긋한 어르신들의 유난스러운 '콕 찔러보기'에 겁이 나 페이스북을 접었습니다. 이제 저는 인스타그래머로 포지션을 전환했습니다. 제 스마

트폰은 트위터와 페이스북, 인스타그램, 이 세 가지 앱을 오가며 순식간에 뜨거워지곤 합니다.

<div style="border:1px solid">

해시태그를
발견하다

</div>

매일 SNS에 코를 박고 사는데, 매일 새로 올라오는 정보를 어떻게 외면할 수 있을까요. 어떤 날에는 페이스북에서 김춘수의 시 「샤갈의 마을에 내리는 눈」을, 어떤 날에는 트위터에서 쇤베르크의 음악 링크를, 또 어떤 날에는 인스타그램에서 영국의 정물화가 윌리엄 하월 알친William T. Howell Allchin의 그림을 발견합니다. 이렇게 새로운 예술 정보를 접하면 거기서 끝나지 않습니다. 저 역시 SNS 계정에 저만 알 것 같은 그림을 올리고 생각을 덧붙입니다. 새로운 정보가 모이고 모이면 머릿속에 얽히고설킨 무언가가 만들어집니다. 이 그림에는 어떤 다른 그림이 어울릴까, 그림과 그림이 얽혀서 어떤 이야기를 만들까, 이 그림과 저 시가 만나면 어떤 분위기를 자아낼까, 계속 고민을 합니다.

한편으로는 SNS에서 본 저화질 이미지가 마음에 들지 않아서, 가능한 한 고화질의 이미지로 보려고 여기저기 검색하기 시작했습니다. 구글의 바다에 빠져들어 전 세계 웹을 넘나들었지요. 무슨 글자인지 짐작하기도 힘든 러시아어 혹은 아라비아어로 추정되는 꼬불꼬불한 글자들 사이를 헤엄쳐,

색다른 이미지의 세계를 경험하는 일도 즐거웠습니다. 누군 가는 이 웹서핑을 시간 낭비라고 하겠지만, 저는 많은 시간을 탕진하고도 너무 행복했지요. 그렇게 찾아낸 좋은 이미지를 제 SNS에 올렸습니다. 이유는 단순합니다. '하트'와 '좋아요'를 더 많이 받고 싶어서였죠. SNS 세계의 수많은 사람들이 관심을 바라듯, 저라고 다르지 않았습니다.

뜻밖의 만남

어느 날 트위터에서 고색창연한 책 그림을 발견하고 한눈에 반했습니다. 그림을 올린 외국의 트위터리언은 그림만 달랑 올렸을 뿐, 누가 이 그림을 그렸는지, 그림 제목은 무엇인지 전혀 알려주지 않았습니다. 저는 구글 이미지 검색을 활용했습니다. 그림을 그린 화가는 영국의 윌리엄 하월 알친이었고, 그림의 제목은 「펼쳐진 책과 안경」이었습니다. 소장처가 애슈몰린박물관Ashmolean Museum이라는 것도 알아냈습니다. 이 박물관은 옥스퍼드대학교의 부속 박물관으로 주로 고고학 유물을 다룬다는 정보도 알게 되었습니다.

고백하자면, 알친의 「펼쳐진 책과 안경」을 알기 전까지 애슈몰린박물관은 제가 전혀 몰랐던 곳이었습니다. 그러다가 애슈몰린박물관의 인스타그램 계정을 팔로우하게 되었습니

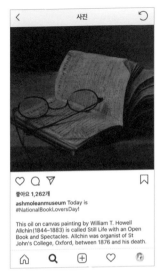

좋아요 1,262개

ashmoleanmuseum Today is
#NationalBookLoversDay!

This oil on canvas painting by William T. Howell
Allchin(1844~1883) is called Still Life with an Open
Book and Spectacles. Allchin was organist of St
John's College, Oxford, between 1876 and his death.

'애서가의 날'을 기념하여 소개된 윌리엄 하월 알친의 「펼쳐진 책과 안경」

다. 이 박물관의 SNS는 고풍스러운 그림과 골동품을 자주 보여줍니다. 모두 처음 보는 이미지였지요. 애슈몰린박물관이 고고학 전문이라는 사실은 박물관 소개 글을 읽지 않아도 SNS에 올라오는 이미지로 한눈에 알 수 있었습니다. 박물관에 가보지는 못했지만 그곳의 소장품 분위기도 엿볼 수 있었지요. SNS 덕분에 저는 수많은 이미지를 머리와 가슴에 간직할 수 있었고, 이런 정보들의 느슨한 결합이 저에겐 풍부한 자원이 되었습니다.

미술관과 박물관의 SNS는 훌륭한 소장품을 가장 멋진 각도에서 사진을 찍어 일정한 시간차를 두고 포스팅합니다. 이

#SNS #미술_계정

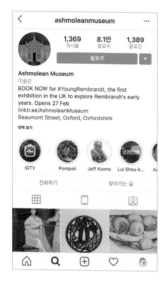

영국 애슈몰린박물관 인스타그램 계정

런 공식 계정 말고도 페이스북에는 '페이지'라는 공간에서 매일 새로운 그림을 올리는 계정이 있습니다. 혹은 '그룹'이라 하는, 그림을 좋아하는 사람들의 커뮤니티가 있습니다. 이런 계정을 팔로우하거나 커뮤니티에 가입하면 낯선 그림들을 많이 볼 수 있습니다. 트위터는 보통 개인이 '봇bot'이라는 이름을 달고 다양한 그림을 보여주는 계정을 운영합니다. 트위터에서 이런 계정을 팔로우하면 이와 비슷한 계정들을 추천해줍니다. 인스타그램은 '탐색explore' 탭에서 바둑판처럼 네모난 틀 안에 있는 추천 이미지들을 볼 수 있습니다.

저에게는 인스타그램보다 트위터의 추천이 더 정확합니다.

모두 자세히 살펴보지는 못하지만 어쩌다 '추천' 계정에서 눈에 확 띄는 그림을 보면 즉시 팔로우합니다. 이것이 SNS의 장점입니다. 그냥 흘러가는 대로, 이번에 놓쳐도 아쉬워할 것 없습니다. 또다시 타임라인에 나타날 테니까요. 기회가 되어 좋은 미술 계정을 만나면 그것도 인연입니다. 그때 잘 살펴보고, 나와 취향이 비슷하다 싶은 계정을 팔로우하면 됩니다. 그렇게 SNS에서 그림을 따라가다보면 어느새 자신만의 취향이 한눈에 보일 것입니다.

SNS 덕분에 취향의 폭이 넓어졌습니다. 서양화만 알고 서양 그림만 좋아했던 저는 이제 동양화를 더 좋아합니다. 전통을 현대적으로 재해석한 신진 디자인 소품에 열광합니다. 단아한 모양새의 빈티지 찻잔도 하나둘 마련했습니다. 어릴 때 모르던 흑백사진의 매력에 푹 빠졌습니다. 서양 중세 수고본手稿本 세밀화가 무척 좋아졌습니다. 좋아하는 에트루리아 양식의 예술품도 많이 생겼습니다. 교과서에 실린 시인들만 알았던 제가 이제는 동시대 시인에 열광합니다. 한시漢詩만 애정했지만 이제는 와카和歌도 스스로 찾습니다. 모두 다 SNS에서 있었던 우연한 만남 덕분입니다.

08 '스마트'하게 그림 그리기

@국립중앙박물관

김홍도

#그림_감상 #풍속화첩

#18세기 #무엇을_그려볼까?

• • • • •

책을 낸 사람이 되어서 가장 행복한 게 무엇이냐고 묻는다면 단연 "리뷰를 읽을 수 있어서"라고 말하고 싶습니다. 그럼 가장 감동적인 리뷰가 무엇이냐고 묻겠지요. 모든 리뷰가 너무 소중해서 하나만 고를 수는 없지만, 특별히 기억에 남아있는 리뷰가 있습니다. 바로 제가 쓴 『그림의 눈빛』 표지를 스마트패드로 그려주신 네이버 블로거의 리뷰였습니다. 너무 행복한 한편 감동으로 가슴이 뜨거워졌습니다. '그래, 그림이란 이렇게 즐기는 게 제대로지!'

바쁜 일상 가운데 고요한 시간이 생겼을 때, 마음에 드는 명화를 꺼내놓고 쓱쓱 오밀조밀 따라 그리다보면 그림이 가지고 있는 형태와 색채가 몸에 스밉니다. 미술의 기반을 쌓는 미술교육에서 미술을 감상할 때 주로 사용하는 방법은

미술교육자인 에드먼드 펠드먼의 4단계 감상법, 문학평론가 미하일 바흐친의 대화법 등이 있습니다. 작품의 외형을 서술하고, 조형요소와 원리를 분석하고, 작가의 삶과 미술사적 상황을 참고하여 작품의 의미를 해석하고, 작품의 가치를 판단하는 펠드먼의 감상법이나, 작품과 관객 사이의 역동적인 소통을 통해 작품의 의미를 끌어내는 바흐친의 감상법은 각각 작품을 탐구하는 서로 다른 방법입니다. 그러나 모든 감상법의 궁극적인 목표는 같습니다. 바로 미술을 '삶에 적용하는 것'입니다. 미술이 내 삶에 들어오고, 이윽고 미술이 내 삶의 일부가 되는 것, 그런 면에서 '그림 갖고 놀기'는 제가 추천하는 가장 직접적이고 촉각적인 감상법입니다.

호크니처럼

스마트폰과 스마트패드가 일상에 널리 퍼지면서 다양한 그림 그리기 앱이 등장했습니다. 데이비드 호크니David Hockney는 '브러시Brushes'라는 앱을 사용한다고 합니다. 호크니는 아이폰을 사용하면서 디지털 페인팅을 시작했습니다. 아이패드가 등장한 해인 2010년, 그는 아이패드와 손가락을 사용해서 그린 그림을 친구 마틴 게이퍼드Martin Gayford에게 보냈습니다. 게이퍼드는 눈이 휘둥그레졌습니다. 일흔이 훌쩍 넘은 노인(당시 73세)이 신문물을 신나게 즐기

는 모습을 보았으니까요. 호크니는 아이패드가 너무 좋다고, 뭐든지 원하는 대로 그릴 수 있다고 말하며 웃었습니다. 디지털 페인팅을 시작하면서 호크니는 다시 풍경화에 열정을 쏟기 시작했다고 합니다.

"그것은 그림일기이자 아침에 눈 떴을 때 보는 것과 같은 가장 평범한 광경이 어떻게 미술의 무한한 주제가 될 수 있는지 보여주는 설명이 었다. (중략) 그러나 아이패드가 가진 참신함의 일면은 즉흥성 이었다. 호크니는 그것을 어디든 항상 들고 다녀서 보이스카 우트답게 항상 그릴 준비가 되어 있다."
_마틴 게이퍼드, 주은정 옮김, 『다시, 그림이다』, 디자인하우스, 2012, 192쪽

이미 10년 전 호크니가 디지털 페인팅으로 그린 그림을 친구들에게 전송하며 즐거워했을 때, 그의 도구는 아이폰 혹은 아이패드와 손가락이었습니다. 이후에는 브러시 앱에서 추천하는 전용 펜을 사용했고요. 이제는 섬세한 필압까지 표현하는 애플펜슬을 사용하고 있습니다. 이토록 언제 어디서든 바로 사용할 수 있는 스케치북과 물감이 또 어디 있을까요.

명필은 붓을 가리지 않는다지만, 애플펜슬과 아이패드와 친해지면 우리도 손쉽게 그럴듯한 그림을 그릴 수 있습니다. 제 친구 몇몇은 아이패드를 늘 가지고 다니면서 글을 쓰고

그림을 그립니다.

> **그림 갖고 놀기**

요즘 스마트폰 중에는 액정이 크고 넓어서 휴대폰인지 스마트패드인지 구분하기 어려운 것도 있습니다. 그중에는 터치펜까지 딸려 나온 제품이 있어서 그림을 그리며 놀기에 안성맞춤입니다. 휴대폰 액정을 노트처럼 사용하고 필기하는 데 쓰라고 나온 펜이지만 사람들은 그걸로 필기만 하지 않습니다. 아이들을 보세요. 글자를 쓰기 전에 무엇을 하나요. 당연히 그림을 그렸겠지요. 그림을 그리는 건 인간의 유희 본능입니다.

터치펜을 이용해 스마트폰으로 그린 그림이 각종 SNS에 줄줄이 올라오자 스마트폰 업계는 눈이 번쩍 뜨였습니다. 이제는 그림을 그리라고 본격적으로 나섰습니다. 갤럭시 S펜은 필압을 4096단계로 인식하며, 수채화, 유화, 파스텔화 등의 효과를 낼 수 있다고 합니다. 제조사는 그림을 그리고 확대해도 이미지가 깨지지 않는 벡터 방식을 적용하여 '펜소울Pensoul' 앱을 개발해 배포했습니다. 더 나아가 상금을 걸고 휴대폰 그림 공모전까지 열었으니 '그림 갖고 놀기'의 판을 깔아준 거죠.

저 역시 갤럭시 노트를 사용할 때 같은 방식으로 디지털

드로잉을 즐겼습니다. 설정을 바꾸어 굵은 선과 가는 선을 교대로 사용하면 박력 있는 그림을 그릴 수 있습니다. 녹화 기능을 활용하면 어떤 과정을 거쳐 드로잉을 했는지 기록해 재생할 수도 있습니다. (한때 제 드로잉 영상을 보는 게 즐겁다는 친구들도 있었지요.) 꼭 잘 그리지 않아도 됩니다. 손바닥 안에 자기 그림 세계를 진지하게 만들어가는 사람은 멋있어 보입니다.

　그림을 보는 것은 좋아하지만 그림 그리는 걸 어려워하는 이에게 저는 그림 따라 그리기, 일명 '트레이싱'을 권합니다. 원래 모든 그림 그리기의 시작은 모사입니다. 제가 그림에 천재적인 재능이 있다고 착각한 계기는 만화 『베르사이유의 장미』의 주인공 오스칼을 끊임없이 따라 그리면서였습니다. 얇은 연습장 종이를 만화책 위에 올려두고 희미하게 보이는 형태를 따라 윤곽선을 그린 후 원본을 잘 관찰하여 집중적으로 세부를 묘사했습니다. 기술의 발달로 스마트패드와 터치펜은 이렇게 모사하는 과정을 간편하게 만들어주었지요. 카페에서 책을 읽다가 머리가 피곤해지면 스케치 앱을 여세요. 좋아하는 멋진 그림을 불러와 그 위에 터치를 더하고 모사해보세요. 그림을 잘라서 다른 그림과 합성할 수도 있습니다. 그림을 붙인 여백에 글을 쓸 수도 있습니다. 이런 걸 보고 옛날 동양에서는 시서화삼절詩書畫三絶이라고 했겠지요. 시와 글씨와 그림, 이 세 가지를 잘하는 사람 말입니다.

결혼해서 먼 지역으로 떠난 제 친구 Y는 워낙 그림에 관심이 많아서 퇴근 후에 그림을 그리곤 했습니다. 테이블 위에 그릇과 과일을 놓고 정물화를 그리거나 좋아하는 그림을 모작하는 것을 즐겼습니다. 요즘 그 친구는 아이패드로 그림일기를 씁니다. 그중 일부는 SNS에 꾸준히 업로드합니다. 덕분에 저도 멀리 떨어진 Y의 삶을 자주 만나는 것처럼 계속 볼수 있습니다. 디지털 도구에 익숙해지기 전, 화면에 여백이좀 많다 싶던 Y의 그림은 이제 옹골차게 무르익어 화면에 탄력이 넘칩니다. 애플펜슬에 익숙해진 지금은 선의 강약을 자유자재로 쓰고 색깔도 구석구석 선명하게 칠합니다. Y의 시원시원한 그림 실력은 이제 또다른 역할도 합니다. 자기가 경영하는 공간의 매력을 웹툰처럼 그려서 공식 계정에 올립니다. 그림을 갖고 놀던 즐거움이 자기 사업에도 큰 도움이 되는 거죠. 이런 게 일석이조가 아닐까요. 스마트폰이나 아이패드를 갖고 있다면, 그림 그리기를 시작해보세요. 스마트폰으로 그냥 통화만 하고 메모만 하기에는 좋은 도구가 너무나아깝습니다. 20년 넘게 그림을 가르치고 있는 제가 적극 추천하는 '그림 갖고 놀기', 한번 해보는 건 어떨까요?

Tip 2. 디지털 드로잉

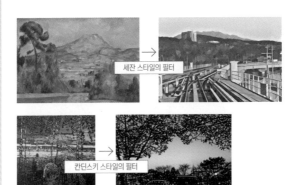

세잔 스타일의 필터

칸딘스키 스타일의 필터

앱스토어 혹은 플레이스토어에 올라와 있는 수많은 사진 필터 앱 중에서 사진을 그림으로 전환해주는 앱이 특히 인기가 많습니다. 한동안 여러 앱들이 등장했다 사라지곤 했지만, 최근 가장 주목할 만한 사진 편집 앱은 '프리즈마(PRISMA)'입니다. 사실 프리즈마는 발색이 선명하기로 유명한 색연필 브랜드입니다. 그림 좀 그려봤다는 사람들 사이에서 프리즈마 색연필은 명품으로 통합니다. 자연히 이 필터 앱의 색채 효과를 상상하게 됩니다. 프리즈마 앱은 사진을 명화처럼 바꿔주는데, 인스타그램에서 프리즈마 앱의 효과를 적용한 사진들을 볼 수 있습니다. 팝아트처럼, 펜슬 드로잉처럼, '고흐' '피카소' '로이(리히텐슈타인)' 같은 거장의 작품처럼 만들어주는 필터들이 맹활약하고 있습니다. 꼭 직접 그리지 않아도 괜찮습니다. 어떤 방식으로든 그림을 즐기는 게 중요하니까요. 진지하게 시간을 들이든, 손쉽게 잠깐잠깐 즐기든, 그림이 우리 삶에 함께한다면 그것만으로 충분합니다.

나를 둘러싼 유튜브

@ Tate Britain, London

● ● ● ● ●

#눈보라 #유튜브_항해 #1842년경

제가 요즘 열중하는 SNS 채널은 단연코 유튜브입니다. '영상 정보의 바다' 유튜브에는 야심찬 크리에이터들이 매일 탄생하는데, 당연히 미술 분야에도 멋진 크리에이터가 많습니다. 처음에는 그림을 그리고 완성하는 과정을 빠른 속도로 압축해 보여주는 '스피드 페인팅speed painting' 영상에 빠져 있다가, 이제는 미술사 이야기를 들려주는 크리에이터를 여럿 발견해서 팔로우하는 계정이 하나둘 늘어났습니다. 솔직히 시간이 부족해서 모든 영상을 찾아보지는 못합니다. 다 봐야 한다는 강박을 갖게 되면 잠잘 시간도 부족하겠지요.

영상은 이미지나 문자와 달리 일정 시간을 들여서 봐야 합니다. 이미지는 잠깐 스쳐볼 수도 있고 오래오래 바라볼 수도 있습니다. 주도권이 나에게 있습니다. 문자 역시 속독

과 정독 중에서 선택하여 읽을 수 있습니다. 역시 주도권이 나에게 있습니다. 사람마다 역량에 따라 이미지와 문자를 소화하는 시간이 다릅니다. 정보 처리가 빠른 사람은 같은 시간에 더 많은 정보를 받아들이고 저장할 수 있으며, 이 능력이 발달하면 할수록 처리 시간이 짧아집니다. 그러나 영상은 영상의 길이만큼 시간을 들여 지켜봐야만 그 콘텐츠가 제공하는 정보를 제대로 얻을 수 있습니다. 주도권이 내가 아니라 영상에 있습니다. 큰 단점입니다. 게다가 영상을 따라 몸을 움직이거나 열심히 필기를 하면서 보지 않으면 집중력을 유지하기 어렵습니다. 누워서 떡 먹듯이 편하게 영상을 보면 슬금슬금 졸리기 시작합니다. 유튜브를 계속 보고 있는 동안 집중력이 점점 떨어지는 것을 느낍니다. 영상에서는 정보를 알려주는데, 뇌에서는 정보를 모두 받아들이지 못하다 보니 놓친 정보는 그냥 흘러가버립니다. 영상을 끝까지 보려면 정신을 바짝 차려야 합니다.

알고리즘을 따라서

유튜브가 나온 후 정보의 바다는 정보의 우주로 확장되었습니다. 물론 EBS나 KBS, MBC, SBS 같은 공중파 방송국의 공식 유튜브 채널에서도 미술·교양 예능이나 다큐멘터리 프로그램을 소개합니다. 짧게 맛보기

영상으로 편집해 올리는 경우가 많지만, 때에 따라 예술 다큐멘터리나 교양 프로그램의 전체 분량을 올려두기도 합니다. 짧은 영상이라도 핵심 정보를 잘 편집했기 때문에 우리 뇌는 정보를 시원시원하게 받아들입니다.

우리가 잘 아는 유명 미술관들도 유튜브 채널을 열심히 운영하고 있습니다. 국립현대미술관, 서울시립미술관, 대림미술관, 간송미술문화재단을 비롯해 크고 작은 갤러리들도 유튜브 채널을 운영합니다. '아트조선' '널 위한 문화예술' 같은 규모가 있는 미디어뿐 아니라 개인 미술 크리에이터들도 늘어나고 있습니다. 유튜브의 '추천 알고리즘'이 여기서도 미술 채널을 친절하게 소개해줍니다.

한국어로 제작한 영상을 고집하지 않는다면 유튜브의 바다는 더 넓어집니다. BBC 공식 채널에서는 화가를 설명하는 다큐멘터리 영상을 제공합니다. 오래되어 저작권이 소멸된 영상도 많습니다. 파블로 피카소가 빛으로 그림을 그리는 라이트 페인팅light painting 영상이나, 사진작가 한스 나무스Hans Namuth가 찍은 잭슨 폴록Jackson Pollock의 액션 페인팅 영상처럼 화가의 고유한 특징과 기법을 담은 영상 클립은 짧은 시간을 이용하여 감상하기에 좋습니다. 3분 안팎의 짧은 영상에도 핵심이 담겨 있어서 화가의 매력과 작품의 정수를 충분히 경험할 수 있습니다. 영어를 조금만 알아들을 수 있다면 유튜브의 정보는 무한합니다. 중국어나 이탈리아어 영상

이라 해도 자막 설정을 바꾸면 영어 자막을 볼 수 있습니다. 손쉽게 얻는 얕고 좁은 정보 대신, 조금 더 노력하면 더 깊고 넓은 정보를 얻을 수 있습니다.

취사선택의 중요성

앞으로 또 어떤 SNS 플랫폼이 등장하여 우리를 정보의 세계로 이끌고 갈까요? 너무 넓어서 장점도 많지만 단점도 많은 곳이 SNS입니다. SNS의 바다에는 알곡과 쭉정이가 혼재합니다. 특히 알곡이 되는 정보는 적고 쭉정이가 많은 게 심각한 문제입니다. 무슨 사건이 일어날 때마다 SNS에는 '가짜 뉴스'가 가득합니다. 무분별하게 퍼진 잘못된 정보가 쓰레기처럼 쌓입니다. 계정주가 삭제하기 전에는 사라지지 않고 끊임없이 정보의 우주를 떠돕니다.

저는 SNS로 미술을 즐길 때 주의할 점을 늘 강조합니다. SNS의 모든 정보를 100퍼센트 신뢰하지 마세요. 가끔 원작이 아닌, 누군가 모작한 것이 분명한 그림을 잘 모르고 게시하는 경우가 있습니다. 그림을 그린 화가의 이름이나 그림 제목을 잘못 적는 경우도 있습니다. 혼자 보고 즐기는 것이라면 괜찮습니다. 언젠가 나중에 그 그림의 정확한 정보를 알게 될 수도 있을 테니까요. 하지만 타인에게 공개된 공간에서 정보를 전달할 때는 이야기가 다릅니다. 잘못된 정보가

나를 통해 또다시 전파되면 안 되겠지요. SNS의 정보는 책에 비해 상대적으로 정확하지 않습니다. 정확한 정보가 필요할 경우 미술관 공식 계정이나 검증된 미술책으로 크로스체크하여 확인하는 것이 좋습니다.

사람의 습관을 바꾸는 데에는 의지만큼 환경도 중요하다고 합니다. 가장 즐겁고 편안한 상태에서 좋은 정보는 나에게 행복을 주고 자연스럽게 몸에 스밉니다. 여러분의 SNS 환경을 아름다운 정보로 구성해보는 건 어떨까요. 제 삶은 트위터, 페이스북, 인스타그램, 그리고 유튜브를 통해서 아름다워졌습니다. 아름다움에 관한 생의 원리는 지극히 단순합니다. 내가 아름다운 것을 좋아하면 이를 가까이하게 되고, 가까이할수록 더 사랑하게 되며, 사랑함으로써 아름다움이 나의 일부가 됩니다. 지금, 나의 환경은 얼마나 아름다운지 생각해보세요. 지금, SNS에서 무엇을 팔로우하고 계신가요?

@ Guggenheim Museum, New York

⋮

바실리 칸딘스키

• • • • •

#구성Ⅷ #색채와_형태의_리듬 #1923

· · · · ·

20년 넘게 어린이와 청소년, 성인에게 미술을 가르치면서 살고 있습니다. 음악과 미술을 함께 가르치는 학교에서 청소년을 대상으로 가르친 지 이제 15년쯤 됩니다. 성인이라면 본인의 선택으로 미술을 '좋아해서' 배우겠지만, 어린이와 청소년은 아쉽게도 그런 선택으로 저를 만나지 않습니다. 교육기관에서 음악과 미술을 모두 배우는 아이들은 너무나 솔직하게 음악과 미술에서 느끼는 서로 다른 친밀감을 노골적으로 표출합니다. 음악과 미술이 '예술'이라는 이름으로 함께 불리지만 사실 우리는 알고 있습니다. 음악과 미술은 너무나 다르다는 걸요.

음악과 미술은 서로 다른 성향을 가졌습니다. 아이들은 미술 시간이 싫고 음악 시간이 더 좋다고 합니다. 음악 시간

에 클래식 음악을 듣고 있으면 편안히 쉬는 기분이라도 들지만, 미술 시간에 그림을 그리고 조형물을 만들면 아이디어를 떠올리기 피곤하고 몸이 귀찮다고 합니다. 오마이걸 노래를 틀어달라고 하다가 다시 아델 노래를 틀어달라고 하며 참새처럼 재잘거립니다. 거절하면 이어폰을 귀에 꽂고 그림을 그리겠다고 합니다. 이어폰에서 음악 소리가 새어나오고 아이는 어깨를 들썩이며 리듬을 탑니다. 미술은 귀찮은데 음악은 신난다고 합니다. 저는 이런 오해에 가슴이 쓰리지만 어쩌겠습니까. 미술과 음악의 특성이 다른걸요.

음악과 미술은 감각을 통해 사람에게 영향을 미치는 면에서 동일하지만, 음악과 미술을 받아들이는 감각 필터는 완전히 다릅니다. 음악의 필터가 스펀지 같다면, 미술의 필터는 거름망과 같다고 할까요. 스펀지도 종류별로 액체가 스미는 정도가 다르고, 거름망 역시 촘촘함에 따라 알갱이를 걸러내는 정도가 다릅니다. 사람마다 스펀지와 거름망을 통해 음악과 미술을 받아들이는 정도가 다를 수 있으며, 음악과 미술에 반응하는 감각의 속도 역시 서로 다릅니다.

음악이 시작되면 몸이 먼저 반응합니다. 음악은 소리가 전달되는 순간 몸 안으로 파고듭니다. 마치 스펀지에 물이 스며들듯 신체에 음악이 스밉니다. 미술 역시 이미지가 보이면 시각세포가 즉시 반응을 합니다만, 시각은 우리의 오감 중에서 가장 반응 속도가 느린 감각입니다. 눈앞에 뭔가가 빠르

게 지나가고 난 후 이상한 이미지가 눈에 어른거리는 것을 경험해본 적이 있을 겁니다. 우리 눈은 대상을 볼 때 시간차를 가지고 반응합니다. 대상이 사라져도 망막에 맺힌 이미지는 16분의 1초가 지나야 사라집니다. 이 잔상을 통해 잔상과 잔상을 연결하는 영화와 애니메이션 같은 영상 메커니즘이 작동 가능합니다.

이미지는 정보입니다. 이미지를 매개로 하는 미술은 먼저 시각 정보를 받아들인 뒤 이해와 해석을 거쳐 감정으로 전환됩니다. 이해의 폭만큼 정보를 받아들일 수 있습니다. 이 정보를 깊이 해석하려면 많은 시간이 필요합니다. 반면 음악은 시각보다 반응 속도가 빠른 청각과 촉각으로 받아들이기 때문에 즉시 온몸으로 느끼게 됩니다. 이해하기 전에 몸이 먼저 반응하지요. 약간의 호감만 있어도 '조금 더 들어볼까?' 하고 음악에 빠져들게 됩니다. 언어를 모르더라도 문제가 없고, 이해의 장벽을 넘어야 할 필요도 없습니다. 음악 자체로 기쁨을 느끼고 감각이 반응합니다.

관람자의 몫

음악은 눈에 보이는 구체적인 대상이 없습니다. 지극히 추상적인 예술이며, 음악은 시간을 차지한 후 시간이 지나면 사라집니다. 음악이 시간을 차지하는 동

구스타프 클림트, 「베토벤 프리즈」, 벽화, 217×639cm, 1902, 빈 벨베데레미술관

안 귀를 열고 그저 음악의 흐름을 따라간다면 음악을 즐기기에 충분합니다. 사람마다 음악 감각의 스펀지가 빨아들이는 음악의 양이 다르더라도 겉으로는 크게 티가 안 납니다. (시간을 점유하는 영화도 이런 면에서 비슷합니다.) 반면 미술은 눈에 보이는 구체적인 대상이 있습니다. 눈에 보이고 손에 잡히는 대상은 오히려 미술을 어렵다고 생각하게 만듭니다. 무작정 그림 앞에 서서 바라보며 즐기기보다는 뭔가 해석해야 할 것 같은 부담이 생깁니다. 같은 그림을 보아도 사람마

다 볼 것을 찾아내는 속도, 관람하는 속도가 다른 것도 부담입니다. 사람마다 미술 감각의 거름망이 다르다는 점이 확연히 드러나거든요. 그림 앞에 선 시간이 오로지 관람자의 몫이라는 게 이토록 부담스러울 수 없습니다.

젊은 시절부터 음악회와 미술관을 다니면서 예술을 즐기던 사람들은 종종 "나이가 드니 둔감해져서 감동받는 일이 더 어려워진다"는 이야기를 합니다. 그래서 이전보다 음악회에 더 많이 가고, 미술관에서 더 오래 그림을 본다고 합니

다. 젊은 날보다 가슴이 떨리기까지 시간이 더 걸리지만, 그렇게 느끼는 기쁨과 깊이 있는 해석은 젊은 시절과 또 다르다고 합니다. 맞습니다. 감각의 노화와 이해의 성숙 때문입니다. 나이가 들면 상대적으로 감각이 둔해지지만 해석은 풍부해집니다. 감각이 생생하고 혈기가 넘치는 젊은 시절에는 미술보다 음악이 더 쉽게 가슴에 와닿습니다. 시각을 통과해야 하는 미술, 적극적인 해석이 필요한 미술은 나이가 들면서 새로워집니다. 경험이 정보를 쌓고, 이 정보는 해석의 거름망이 되어 미술 감각을 예민하게 합니다. 그래서 나이가 들어 새로이 미술의 매력에 빠지는 어르신이 많습니다.

향유의 기쁨

음악과 미술은 서로 다르지만 친한 친구입니다. 음악과 미술은 서로를 돕습니다. 음악과 미술이 한 예술가 안에서 통합될 때, 그의 창작물에는 폭발적인 영향력이 나타납니다. 음악과 미술을 함께 사랑한 예술가들이 얼마나 많던가요. 작곡가이면서 화가였던 리투아니아의 미칼로유스 츄를료니스Mikalojus Čiurlionis는 음악적 요소가 가미된 신비로운 분위기의 그림을 그렸고, 구스타프 클림트Gustav Klimt는 베토벤에게 경의를 표하고자 「베토벤 프리즈」를 그렸습니다. 바실리 칸딘스키Wassily Kandinsky는 음악을 시각화하여

색채로 표현했고 '청기사파'를 결성해 전통적인 조성을 벗어던진 음악가 아르놀트 쇤베르크Arnold Schonberg와 교류했습니다. 음악과 미술의 특성은 다르지만 서로가 서로를 끌어당깁니다. 음악을 사랑하고 즐기는 사람이라면 미술도 사랑하고 즐길 수 있습니다. 그렇게 미술을 만나기만 한다면 시간을 들이는 게 관건입니다. 음악과 미술의 기쁨이 함께 풍부해지는 건 시간 문제입니다.

저는 미술이 어렵다는 사람들에게 "그냥 미술과 함께 나이 들어보세요"라고 권유합니다. 단언컨대, 미술을 외면하지만 않는다면 시간이 지날수록 미술의 매력에 푹 빠지게 될 것입니다.

미술관에서는
길을 잃어도 좋아
@ The Metropolitan Museum of Art, New York

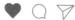

#사자의_식사
#온실에서_정글을_느끼다 #1907년경

· · · · ·

미술관은 아름다운 장소입니다. 아름답다는 건 개념적인 의미만은 아닙니다. 아름다움이란 눈에 보이고 귀에 들리고 피부에 닿는 실재입니다. 그래서 미美의 간판을 단 공간이라면 무릇 물리적인 실재를 가져야 합니다. 설계도면 위에 처음 선을 그을 때부터 건축의 마무리로 '미술관' 간판을 달 때까지 건축가와 의뢰인은 미술작품뿐 아니라 건물 자체도 '예술'이 되도록 오랜 시간 고민합니다. 대부분의 미술관은 소장하고 있는 작품, 미술관이 지향하는 전시의 성향을 잘 담을 수 있는 미적인 공간을 추구합니다. 그렇게 우리는 시각적으로 아름다운 '미술관'이라는 공간을 만나게 됩니다.

미술관이 건축에 신경을 쓰는 건 자연스럽습니다. 국제적인 트렌드를 재빨리 따르면서 대중적인 기호를 존중한 동대

문디자인플라자는 기존에 없던 특이한 건축물을 디자인하는 것으로 유명했던 자하 하디드Zaha Hadid의 작품입니다. 과거의 문화유산과 현대미술을 모두 담은 리움미술관은 마리오 보타Mario Botta, 장 누벨Jean Nouvel, 렘 콜하스Rem Koolhaas가 각자의 개성을 담아 과거, 현재, 미래를 표현했습니다. 과거 기무사 부지에 종친부 건물을 살리고, 최신식 건물이 조화를 이루도록 디자인한 국립현대미술관 서울관은 민현식 건축가의 작품입니다. 양주시립장욱진미술관은 자연환경과의 조화는 물론, 화가의 작품 세계에서 주요 모티프를 얻어 건축적으로 해석한 특별한 공간입니다. 부부 건축가 최성희와 로랑 페레이라가 설계한 곳으로 심플하고 비정형적인 건축이 장욱진의 예술과 맞닿아 있습니다. 나무가 주변에 함께 자라는 다른 나무의 영향을 받아 자라듯이 공간은 사람에게 영향을 미칩니다. 개성 있고 아름다운 미술관에 들어가는 것만으로도 영혼이 아름다워질 것 같습니다.

이런 미술관을 누구와 가면 좋을까요. 물론 혼자 가는 것도 좋습니다. 저 역시 열에 여덟아홉은 혼자 다닙니다. 그러나 누군가와 함께 가면 더 좋습니다. 마음 내키는 대로 혼자 가는 미술관은 고요해서 좋고, 미술관 메이트와 약속을 잡고 함께 가는 미술관은 생각의 자극이 있어서 좋습니다. 같은 전시회를 관람해도 나와 다른 시각으로 작품을 보는 미술관 메이트 덕분에, 얄팍한 제 감상은 두툼해지고 대화는

탁구공처럼 오고 갑니다. 제가 미술관에 함께 가는 이들은 말이 잘 통하고 같이 있으면 즐거운 사람들입니다.

산책하듯이,
미술관

스케줄러에 전시 일정을 꼼꼼히 적어 두어도 바쁜 일상에 밀려 막상 미술관에 잘 가지 못하는 사람들이 있습니다. 이들에게는 미술관 다니는 모임을 추천합니다. 네이버 카페 '미술관의 일요일'이나 '미술과 친구되는 카페'에서는 한 달에 한 번 정기적으로 모여서 전시회를 함께 갑니다. 대형 전시회를 단체로 가는 것도 좋지만, 서촌, 인사동, 한남동 등에 위치한 소규모 갤러리를 도는 형식도 아주 좋습니다.

규모가 큰 미술관과 박물관을 관람한 후 사람들이 공통적으로 하는 이야기가 있습니다. "아, 이상해. 많이 본 것 같지도 않은데 엄청 배가 고파. 어지러워." "박물관이 살아 있다"는 말은 그저 영화 제목이 아닙니다. 왜 그런 말이 나왔을까요. 제 경험에 비추어보면 이 말은 진실입니다. 아닌 것처럼 보여도 미술작품은 살아 있어서, 집중해서 작품을 보다보면 쉬이 지칩니다.

그렇게 지치고 허기지면 우리는 미술관 옆 맛집에 갑니다. 예술의전당 건너편에는 '백년옥'이 있고, 세종문화회관 미술

관을 나와 조금 걸으면 '평안도 만두집'이 있으며, 대림미술관 근처에는 '메밀꽃 필 무렵'이 있습니다. 전시회를 보고 나서 친구와 나누는 대화는 불이 붙듯이 에너지가 넘칩니다. 그러다 다시 배가 쑥 꺼져서 디저트를 먹으러 갑니다.

함께 가는 미술관의 즐거움은 '대화' 속에서 나타나는 공감과 시각 차이에서 찾을 수 있고, 혼자 가는 미술관의 즐거움은 집중과 깊이에서 발견할 수 있습니다. 혼자 가면 관람 시간을 스스로 조절할 수 있습니다. (한 작품을 보고 관찰하고 감상하는 시간이 비슷해야 한다는 점은 미술관 메이트의 중요한 요건이겠지요.) 한번 전시장에 들어가면 얼마든지 오래 머물면서 작품을 감상할 수도 있습니다.

미술관에 갈 때는 오랫동안 서 있어도 발이 편한 푹신한 신발을 신으세요. 미술관 입구에 사물함이 있다면 무거운 가방을 넣어두고 전시장에 입장하는 게 좋습니다. 가벼운 마음과 편안한 몸으로 전시장에 들어와야 오랫동안 작품을 관람할 수 있거든요. 전시장에는 보통 잠시 앉아 쉴 수 있는 간이 의자가 마련되어 있지만, 빈 의자가 없을 때 저는 바닥에 철퍼덕 앉아서 마음에 드는 작품을 오래 바라봅니다.

사람이 많으면 시야를 가려서 이도 쉽지는 않습니다. 전시를 관람하기에 가장 좋은 때는 관람객이 많이 없는 시간입니다. 전시를 개관하고 얼마 안 되어서, 전시장 문을 여는 이른 시간이 작품을 보기에 가장 좋습니다. 미술관에 갈 때

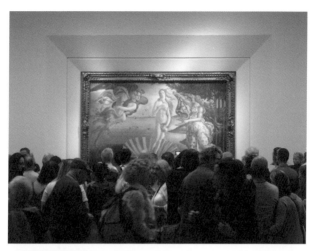

작품을 감상할 때 미술관 관람객은 주요 변수로 작용한다.

만큼은 부지런히 움직여야 합니다. 또 하나의 팁은 이어폰을 준비하는 것입니다. 도슨트의 해설 시간을 못 맞출 때, 약간의 비용을 지불하면 오디오 가이드를 대여할 수 있습니다. (요즘에는 스마트폰에서 다운로드 받는 앱 형식으로 오디오 가이드를 제공합니다. 대개 비용을 지불하지만, 간혹 무료인 경우도 있으니 미리 확인하면 좋습니다.) 주변의 산만한 관람객에게 자꾸 주의를 빼앗길 때 음악으로 소음을 차단하면 작품 관람에 집중할 수 있습니다. 음악과 함께 작품을 감상하는 경험은 우연이 만드는 또다른 재미를 안겨줍니다. 시각적 이해와 청각적 자극이 우연히 결합할 때 고조되는 감각은 의외의 선물과도 같습니다.

작품 그 자체의 감각적인 아름다움에 푹 빠지는 것은 놀라운 경험입니다. 이는 감각이 무뎌지기 쉬운 디지털 시대에 가장 중요한 감상법일지도 모릅니다. 그러나 시각미술은 정보와 이해의 영역에서 100퍼센트 자유로울 수 없습니다. 약간의 지식이 있다면 작품이 또 다르게 보입니다. 전시장 입구에서 제공하는 팸플릿을 꼭 챙기세요. 본격적으로 전시를 보기 전에 작가의 기초 정보와 전시 주제, 작품 구성의 큰 흐름을 이해하면 도움이 됩니다. 팸플릿에는 정보가 일목요연하게 정리되어 있어서 짧은 시간에 핵심 정보를 얻을 수 있습니다. 전시장 입구 벽면에 큰 글씨로 적어둔 작가 연보와 설명을 가볍게 읽고 관람을 시작하는 것도 좋습니다. 작가의

연보가 머릿속에 모두 남아 있을 수는 없지만 그의 삶에 함께한 등장인물의 이름 정도는 기억할 수 있을 것입니다.

경험과 의미

저는 전시를 두 번 이상 봅니다. 처음 볼 때는 전시장에서 유도하는 동선을 의식하면서 순서대로 작품을 보고, 그다음부터는 마음 가는 대로 전시장을 오가면서 작품을 감상합니다. 어떤 그림은 짧게 보고 지나가고, 어떤 그림은 오래오래 바라봅니다. 미술관에서 제시하는 동선은 전시를 기획한 큐레이터의 의도에 따라 구성됩니다.

큰 전시회에는 보통 암막 커튼을 친 상영실이 있습니다. 이곳에서는 작가의 생을 편집해 보여주는 영상 혹은 작가에 관한 다큐멘터리를 상영합니다. 이 영상을 한 번이라도 집중해서 보시기를 권합니다. 짧은 시간 동안 편안하게 작가의 매력을 느낄 수 있거든요. 작가가 살아 있을 때의 모습을 보는 것도 작품의 생동감을 느끼는 방법입니다. 전시장 밖으로 나가면 이 영상은 다시 보고 싶어도 구하기 어렵습니다.

주입식 교육이 단순 암기로만 끝나면 의미가 없습니다. 암기한 지식을 나름대로 엮는 과정을 통해 지식은 확장되고 창의성이 발휘됩니다. 아는 게 전혀 없다면 아무것도 할 수 없음은 물론이지요. 그래서 주어진 전시 공간을 경험하

는 것과 스스로 전시 공간을 구성하고 해석하는 것은 다른 의미가 있습니다. 그렇게 소화한 작품은 개개인에게 고유한 경험과 기억을 만들어줍니다. 이것이 핵심입니다. 『미술관 100% 활용법』의 저자 요한 이데마는 이렇게 말합니다. "그저 미술관 안에 있다고 해서, 위대한 미술작품 앞에 서 있다고 해서, 또 그것을 감상한다고 해서 당신의 미술 경험이 의미를 갖게 된다고 생각하는 것은 오해다. 그런 일이 일어나려면 아무튼 그 작품을 이해하거나 그것에 감동 받음으로써 미술과 개인적인 연결고리를 가져야만 한다."•

관람객에게 이런 '개인적 경험'의 기회를 마련해주기 위해 미술관은 계속 노력합니다. '작가와의 만남'이나 '미술과 함께하는 음악회' 등의 이벤트를 기획합니다. 때로는 좀더 깊이 있는 미술 심화 강의를 대중에게 제공하기도 합니다. 미술관에 간 날 이런 행사에 참여하면 참 좋습니다. 미리 미술관 홈페이지를 살펴본다면 참여할 수 있는 기회를 놓치지 않을 수 있지요.

요즘은 미술관에 사진을 찍을 수 있는 공간을 마련해둡니다. 미술관 로비나 전시장 입구 혹은 출구에 포토존을 만들어 관람객이 기념사진을 찍도록 배려합니다. '사진이 잘 나오는 미술관'이라는 뜻으로 '인스타그램-레디 뮤지엄Insta-

• 요한 이데마, 손희경 옮김, 『미술관 100% 활용법』, 아트북스, 2016, 17쪽

gram-ready Museum'이라는 용어도 생겼습니다. 미술관 방문 '인증샷'을 찍어 해시태그와 함께 SNS에 올려 공유하도록 독려하고, 또다른 관람객을 불러오게 하는 이벤트는 이제 필수입니다. 우리나라에서는 SNS 친화적인 미술관으로 대림미술관을 꼽을 수 있습니다. 젊은이들이 포토존 작품 앞에서 '셀카'를 찍는 모습이 귀엽습니다. 그러나 지나치게 사진을 찍느라 다른 관람객의 동선과 시야를 방해하거나 큰 소음을 만들면 곤란합니다. 사진만 찍고 작품의 감동을 느끼지 못하는 건 서글픈 일입니다. 사진보다는 감동이 우리의 영혼에 오래 남습니다.

전시의 감동을 간직하기 위해 미술관 아트숍에서 전시를 기억할 만한 작은 기념품이나 전시 도록을 구입하는 것도 좋습니다. 특히 도록은 전시의 모든 것을 기록한 책입니다. 이런 물질적인 기념품을 구입하지 않더라도 나중에 그 전시에 대한 기억과 희미한 정보를 되살리고 싶을 때는 미술관 홈페이지를 방문해보세요. 대부분의 미술관은 과거의 전시 정보를 사진과 함께 보관해둡니다. 사람이 많아서 자세히 보기 힘들었던 작품을 고화질 이미지로 보여주거나, 관람객이 없는 미술관에서 큐레이터가 작품을 설명하는 동영상을 제공하기도 합니다. 아주 작은 실마리가 우리를 미술관에 다녀왔던 그때 그 시간과 공간으로 데려가줄지도 모릅니다.

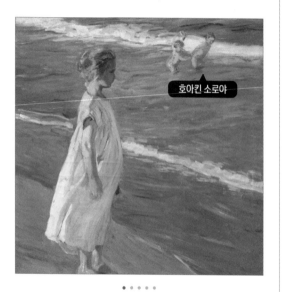

호아킨 소로야

#어린_소녀 #1904 #책_표지_맛집
#열두_살에_만난_세계

열두 살 되던 해 겨울, 동네 미술학원 선생님이 빨간색 엑셀 승용차에 어린 학생 셋을 태우고 과천으로 향했습니다. 엄마 아빠의 보호를 벗어나 고학년 언니, 오빠와 함께 멀리 간다는 생각에 긴장도 되고, 한편으로는 마치 어른이 된 것 같았습니다. 세상 물정 모르는 작은 어린아이에게 드넓은 국립현대미술관은 거대한 정원 같았습니다. 푸른 잔디밭 위에 드문드문 놓여 있는 조각품도, 다리가 아플 정도로 오르고 또 오른 회색 돌계단도, 정문을 열고 들어가자마자 눈에 들어온 백남준 작가의 탑 모양 비디오아트 작품 「다다익선」도 놀라웠습니다. 새로운 세계가 열린 것 같았습니다. 어린아이에게는 신비 그 자체였지요. 경사진 나선형 복도를 지나 들어가는 방마다 신기한 조형물이 있었습니다. 지금도 그때의 서

과천 국립현대미술관의 심장, 백남준 작가의 「다다익선」.

지금은 브라운관 모니터의 노후화 문제로 불이 꺼졌지만,

눈을 감으면 여전히 그 거대함과 찬란함이 선연하다.

늘한 공기가 몸에 서리는 듯합니다. 첫 미술관은 그렇게 제 마음에 단단한 둥지를 틀었습니다.

사람마다 자기 인생의 '어떤 것'이 있습니다. 내 인생의 음식, 내 인생의 노래, 내 인생의 장소, 내 인생의 학교…. 이 '어떤 것'의 종류는 다양하지만, 그것의 개수는 딱 하나입니다. 제 인생의 미술관은 국립현대미술관입니다. 그런데 국립현대미술관은 딱 하나가 아닙니다. 국립현대미술관 과천관을 비롯해 서울관, 덕수궁관, 청주관까지 총 네 곳이 있습니다. 튼튼한 두 다리로 여기저기 돌아다니기를 좋아하는 저는 어른이 되면서 네 곳의 국립현대미술관을 모두 '내 인생의 미술관'으로 삼았고, 그중에서도 덕수궁관과 서울관의 단골이 되었습니다. '국립'이라는 이름표를 단 미술관의 가장 좋은 점은 관람료입니다. 상설전 역시 입장료는 5000원 이하로 저렴한 편이며, 서울관의 경우 '문화가 있는 날'로 지정한 매달 마지막 주 수요일이나 금요일과 토요일 야간 개장 시 비용을 들이지 않고 훌륭한 작품을 감상할 수 있습니다.

국립현대미술관 서울관 근처에는 갤러리의 메카인 인사동이 있습니다. 인사동 곳곳에 위치한 갤러리들은 대부분 관람료가 없습니다. 이곳에서 열리는 전시 중에는 갤러리 측이 사회적 환원 차원에서 작가를 공모·선정하여 개인전을 열어주는 경우도 있지만, 대부분은 작가가 갤러리에 의뢰해 전시 일정을 잡는 경우가 많습니다. 아직 이름이 알려지지 않은

#전시회_정보

작가, 자기 그림을 널리 알리고 싶은 작가들이 전시장을 대관하여 작품을 전시하고, 자기 그림을 좋아해줄 잠재 고객들을 기다리고 있습니다. 이런 개인 전시회는 작가가 자신의 주제와 흐름을 고려해서 작품을 전시합니다. 그래서 작품들이 들쑥날쑥하지 않고 통일성이 있으며, 서로 긴밀하게 연관된 작품을 전시하고 있을 가능성이 높습니다.

가끔은 전시장 한쪽에서 기대에 찬 눈빛으로 관람객을 바라보는 작가를 만날 수도 있습니다. 갤러리에 소속된 직원과 어떻게 구분하느냐고요? 작가는 자기 자식 같은 작품에 관심을 보이는 관람객을 바라볼 때 분명 눈빛이 반짝반짝할 겁니다. 작가를 발견했다면 주저하지 말고 말을 걸어보세요. 아마도 작가는 신나게 이 작품, 저 작품을 설명해줄 테니까요. 이렇게 기억에 남은 작가의 이름을 몇 년 후 또다른 갤러리에서 다시 만난다면 분명 기쁠 것입니다.

내 손안의
전시 정보

미술관을 가려면 어디로 향해야 할까요? 서울시립미술관, 국립현대미술관 덕수궁관과 서울관 등 우리가 잘 아는 큰 미술관은 '서울 4대문'이라고 불리는 시내 중앙에 몰려 있습니다. 중심가에 들른 김에 인사동의 소규모 갤러리까지 관람하면 금상첨화지요. 체력만 받쳐준다면

일정 관리 앱을 통해 전시 일정을 확인한다.

요. 이때 제가 추천하고 싶은 도구는 우리 모두의 스마트폰에 깔려 있는 지도 앱입니다. 예를 들어 '부암동에 갔다가 한 시간 정도가 비었는데 혹시 주변에 갤러리가 없을까?' 하는 생각이 들면, 구글 지도를 꺼내 '부암동 갤러리'를 검색합니다. '미술관'보다 '갤러리'가 더 많은 검색 결과를 보여줍니다. 계정 로그인을 하면 좋아하는 미술관을 클릭하고 즐겨찾기 설정을 해서 따로 구분해놓을 수 있습니다.

여유가 있는 날 발길 닿는 대로 미술관으로 향하는 것도 좋지만, 우리의 일상은 대개 빡빡합니다. 오히려 꼭 관람하

고 싶은 전시회를 스케줄러에 기록해두었다가 날짜에 맞춰 보러가는 게 현실적입니다. 이전에는 미술관 박물관 캘린더를 팔로우하면 전시 일정을 직관적인 이미지로 보여주던 '린더' 앱이 있어 너무나 잘 사용했습니다. 그러나 이 앱이 서비스를 종료하면서 아쉬운대로 구글 캘린더에 직접 일정을 기입하고 있습니다. '이벤트 만들기'를 종일 옵션으로 선택하면 기간을 선택할 수 있습니다.

최근 등장한 미술앱 중에서는 '아트가이드' 앱이 깔끔한데, 앱을 열면 내 위치를 자동으로 인식해서 주변 전시를 알려줍니다. 갤러리를 직접 검색할 수 있는 구글맵보다는 수동적이지만 정보의 양은 비할 수 없습니다. 놀라울 정도입니다. 전시 기획자가 추천하는 전시, ○○지역에서 볼만한 전시 등으로 기획된 콘텐츠도 아주 훌륭합니다.

어떤 전시를 가야 할지 잘 모르는 초보자에게는 '아트맵' 애플리케이션을 추천하고 싶습니다. 아트맵은 몇 가지 이미지 테스트를 통해 내가 좋아할 만한 전시회를 추천해주며, 현재 내가 위치한 지역을 기반으로 하여 전시회를 추천하기도 합니다. 사설 갤러리에서 하는 개인전이라도 작품 사진을 충실히 보여주기 때문에 취향에 맞는 전시회를 잘 고를 수 있습니다.

웹페이지에서도 전시 소 식을 볼 수 있습니다. 제가 대학생이던 시절에 처음 생긴 네오룩(www.neolook.com)은 우리나라에 초고속인터넷이 시작된 1999년부터 지금까지 미술 전시 정보를 갈무리해온 대표 웹사이트입니다. 저도 졸업 후 오랫동안 선배들과 동기들의 소식을 접하려고 일주일에 한 번씩은 들어가던 사이트입니다. 시대의 흔적을 지울 수 없어 인터페이스는 오래되고 사용자에게 친절하지 않지만 장기간 축적된 방대한 정보가 강점입니다. 아주 오래전 보았던 전시가 그리울 때면 네오룩에서 '검색' 버튼을 누릅니다. 작고 뿌연 저화질 이미지라도 들여다보고 또 들여다봅니다. 지금 이 작가는 어떤 그림을 그리고 있을지 궁금해지고, 혹여 붓을 꺾은 건 아닌지 걱정도 됩니다.

아트허브(www.arthub.co.kr)는 상대적으로 잘 정리된 인터페이스를 갖추고 있으며, 미술계 뉴스, 작가 지원 사업 등 유익한 정보를 제공합니다. 또한 훌륭한 신진 화가의 출현을 지켜볼 수 있는 곳입니다.

네오룩이나 아트허브 등 웹사이트는 전시의 주제와 작품을 설명하는 평론가의 글을 읽을 수 있다는 것이 장점입니

다. 이런 글을 통해 작품을 먼저 이해하면 전시를 더 깊이 있게 관람할 수 있습니다. 웹서핑을 하다가 마음에 드는 그림을 그린 화가를 만나면 평론을 재빨리 읽고 전시장에 갑니다. (다 이해하지는 못하지만 한두 줄의 내용이라도 작품 감상에 도움이 됩니다.)

비평문은 너무 어려워서 좀더 직관적으로 전시를 알고 싶다면 아트맵 앱과 비슷한 형식의 아트바바(www.artbava.com) 사이트를 추천합니다. 전시회 포스터가 크게 배열된 구성이라서 이미지만으로 끌리는 전시를 찾을 수 있고, '지도에서 찾기' 기능 역시 유용합니다. 눈에 확 들어오는 시원시원한 그래픽 인터페이스가 좋아서 개인적으로 '강추'하는 웹사이트입니다.

상대적으로 규모가 있는 전시회는 포털사이트 네이버의 예약 서비스에서 '전시·공연' 카테고리를 이용하면 간략한 전시 정보를 접할 수 있습니다. 여기서 입장권까지 바로 구입할 수 있으니 시간 절약도 됩니다. 시간에 쫓기는 저는 이쪽을 선호합니다. 얼리버드 티켓은 늘 놓치고 미루다 미술관에 가는 지하철 안에서 티켓을 결제하곤 합니다.

인스타그램이나 트위터에서 전시회를 자주 다니는 사용자를 팔로우하는 것도 방법입니다. 예를 들면 "미술에서 음악적 영감을 얻는다"고 이야기하는 월드 스타 BTS의 리더 RM

같은 인플루언서를 팔로우하는 거지요. 미술 애호가인 RM 김남준은 대형 전시회뿐 아니라 개인전, 아트페어까지 두루 다니며 전시를 관람했음을 '인증'합니다.

이렇게 여러 방법을 이용하면 마음에 드는 전시회를 놓치지 않고 관람할 수 있습니다. 전시회에 자주 가면 갈수록 그림은 이전과 달라 보일 것입니다. 전시를 보러 가기 전에 미술관과 박물관 홈페이지에 들어가 사이버 전시관에서 미리 분위기를 살필 수도 있습니다. 그리고 꼭 확인해야 할 것은 미술관 개장 시간과 마감 시간, 그리고 휴관일 정보입니다. 미술관은 보통 월요일에 문을 닫는데, 가기 전에 한 번 더 확인한다고 해서 나쁠 건 없지요.

13 도슨트의 뒤를 따라가면

@ 간송미술관

#통음대쾌도 #이야기_보따리 #18세기

• • • • •

머리가 하얗게 센 할머니가 되면 꼭 하고 싶은 일이 몇 가지 있습니다. 성북동의 작은 주택에 살면서 그림을 그리는 일, 러시아 상트페테르부르크에서 1년 동안 살아보는 일, 어르신 지원기관인 50플러스센터에서 자서전 쓰기 강의를 하는 일, 그리고 국립현대미술관에서 도슨트로 활동하는 일입니다.

미술관에는 전시를 기획하는 큐레이터와 미술관 교육을 담당하는 에듀케이터, 그리고 관람객에게 전시 작품을 설명해주는 도슨트가 있습니다. 큐레이터와 에듀케이터가 미술관의 숨은 꽃이라면 도슨트는 미술관의 얼굴이라고 할 수 있습니다. 제가 미술대학을 졸업하고 사회생활을 시작한 2000년대 초에는 미술관 업무가 아직 직군별로 체계화되지 않아 채용 정보가 투명하지 않았고, 급여도 워낙 적었던지라 미술

관에서 일하기가 쉽지 않았습니다. 지금처럼 미술관에서 교육을 한다는 개념이 정착되지 않아서 '에듀케이터'를 직업으로 구분하지도 않았고요. 별수 없이 다른 직업을 갖고 살면서도 요즘 미술관에서는 무얼 하는지 귀를 쫑긋 세우며 관심을 가졌습니다.

피리 부는 도슨트

시간을 쪼개 전시회를 다닐 때마다 작품을 옮겨 다니며 흡인력 있게 설명해주는 도슨트의 매력에 푹 빠졌습니다. 한 시간 내내 도슨트를 따라다녀도 지치는 줄 몰랐습니다. 이런 설명을 하기 위해 공부를 어떻게 하셨는지, 어떻게 하면 도슨트로 활동할 수 있는지 여러 번 여쭤보기도 했지요. 저에게는 이 질문이 꽤 중요했습니다. 작품을 제대로 이해할 수 있는 사람만이 작품을 제대로 설명할 수 있으니까요. 이제는 많은 사람들이 전시회를 보러 갈 때 도슨트 해설 시간을 미리 확인합니다. 기왕이면 작품 이야기를 들으며 관람하는 것이 더 좋으니까요. 전시를 보는 사람에게 도슨트는 귀인과도 같습니다.

그렇지만 도슨트는 오랫동안 자원봉사 개념이었고 전문 직업으로 인정받지 못했습니다. 도슨트 프로그램을 운영하는 미술관에서도 교통비나 식비 정도만 제공할 뿐 정당한 대

우를 간과하기 일쑤였습니다. 그러다보니 도슨트 활동을 오래 지속하는 미술인들이 몇 안 되었지요. 그러나 점차 전시가 외주화되면서 큰 전시기획사에서 고용한 전업 도슨트가 생겼습니다. 점점 도슨트의 중요성이 부각되었지요.

스타 도슨트가 등장했습니다. '루천남(루브르에 천번 간 남자)'이라고 불렸던 고故 윤운중, '한국 1세대 도슨트' 김찬용, '피리 부는 남자, 도슨트계의 아이돌'이라 불리는 정우철이 바로 그들입니다. 스타 도슨트가 대부분 남자라는 면에서 아쉬운 감은 있지만, 황량한 도슨트계에 자기 이름을 걸고 제자리를 우뚝 지키는 전문가가 하나둘 늘어난다는 건 참 좋은 일입니다.

저 스타 도슨트 중 한두 분은 저를 기억하시려나요. 미술관에만 가면 거북이가 되는 제가 도슨트 해설 시간이면 퓨마가 되어 도슨트의 뒤를 재빠르게 쫓아다니니까요. 그림을 설명하는 도슨트의 질문에 적극적으로 대답하는 건 물론이고, 가끔 도슨트가 역할극으로 설명할 때 예시 인물이 되어 연기도 합니다. 어떨 때는 한 시간 가까이 되는 설명을 다 마친 도슨트를 붙들고 나머지 질문을 하기도 합니다. 대개 전시 작품에 대한 확장된 질문입니다. 화가에 대한 책을 추천받은 적도 있습니다. 한 시간을 설명하고 지친 도슨트에게 이 무슨 무례한 행동이냐고 생각하는 사람도 있겠지만, 변명하자면 아직까지 질문하는 저를 달가워하지 않은 도슨트는

단 한 명도 없었습니다. 대부분의 도슨트는 그림을 알고 싶어 하는 사람의 마음을 기꺼이 받아들입니다.

도슨트는 사람을 직접 상대하는 일이기 때문에 미술 지식과 함께 전달력, 대응력이 있어야 합니다. 김찬용 도슨트의 표현을 빌리자면 '눈치가 빨라야 하는' 일입니다. 관람객을 혹하게 할 만한 자신감과 연기력도 갖추고 있어야 합니다. 정우철 도슨트는 영화를 공부했고 보조 출연자로 연기 활동을 한 경험도 있다고 합니다. 교육용 영상회사에서 근무한 이력이 있어서 그런지 그는 이야기의 흐름 가운데 감각적으로 사람의 심리를 쥐고 흔들 만큼 강약 조절이 탁월합니다. 꼭 잘 짜인 대본을 준비해 관람객의 마음을 공략하는 것 같습니다.

도슨트가 된다면

작품을 옮겨가면서 간략하면서도 재미있게 강의를 하는 게 도슨트의 일입니다. 설명을 듣는 대상에 따라 해설의 난이도를 조절할 수 있어야 합니다. 도슨트가 '미술관의 얼굴'이라는 말은 관람객을 가장 가까이에서 대면하는 일의 속성을 반영합니다. 여기에 작품에 대한 방대한 지식, 다양한 분야를 오가는 해박한 설명, 그중에서 핵심을 끌어내는 능력, 대상에 대한 전달력, 친절한 태도를 모두

갖추어야 하는 일입니다. 그러니 도슨트가 된다는 것은 전시된 작품을 가장 잘 이해하고 설명하는 사람이 된다는 의미가 아닐까요?

김찬용 도슨트는 우리나라에서 도슨트가 전문 직업으로 정착되기 전부터 '프로 도슨트' 분야를 만들겠다는 생각으로 오랜 시간 최선을 다해 공부하고 준비하면서 10년 넘게 경력을 쌓은 후 성공했습니다. 의무교육기관의 진로진학 수업에서 김찬용 도슨트는 '창직創職'의 예로 제시될 정도입니다. 이제 도슨트가 멋진 직업이라는 데 의문을 표하는 사람은 없을 것입니다. 꼭 도슨트를 직업으로 삼지 않더라도, 따로 시간을 쪼개 도슨트의 일을 시도해본다면 작품을 보는 자기만의 탁월한 관점이 생기지 않을까요?

지인 S언니는 미국 유학파 출신의 중견 첼리스트입니다. 학생들을 가르치고 연주 활동도 하며 바삐 사는 언니에게서 연락이 왔습니다. P미술관에서 도슨트를 하고 있다며 한번 놀러오라고 했습니다. 상상도 못했던 일이라 깜짝 놀랐지요. 관람객 앞에서 열정적으로 작가의 삶과 작품을 설명하는 언니의 얼굴에 화색이 넘쳤습니다. 도슨트 프로그램이 끝난 후 미술관 카페에 앉아 우리는 이야기를 나눴습니다. "어떻게 도슨트를 할 생각을 하셨어요?"라고 묻는 제게 언니는 대답했습니다. "우리 동네에 미술관이 있는데 이렇게 좋은 데를 안 다니면 아깝잖아. 바쁜 일에 치여 머리가 꽉 막혔을 때

#도슨트

미술관에 와보면 그렇게 좋을 수가 없는 거야. 그러다보니 작품이 가진 이야기가 궁금하더라고. 작가에 대해서도 더 알고 싶고. 그러다가 도슨트 양성 프로그램을 알게 됐는데, 그렇게 배우고 나니까 다른 사람들에게 전시된 작품들을 이야기해주고 싶더라고. 사람들이 내 이야기를 들으면서 끄떡끄떡하는 반응을 보는 게 너무 좋고, 작품을 주제로 이야기 나누면서 배우는 게 많아. 도슨트를 해서 참 좋아."

각 지역의 공공 미술관과 박물관에서 도슨트 양성 프로그램을 실시하고 있지만, 이 프로그램을 이수하는 일은 쉽지 않습니다. 수강 일정이 빡빡하고, 공부해야 할 내용도 많고, 보고서도 써야 하고, 시험도 봐야 하며, 도슨트 시연도 해야 합니다. 그래서 S언니처럼 도슨트가 되어보라고 쉽게 권하지는 못합니다. 그러나 모두가 도슨트가 될 수는 없지만 누구나 도슨트처럼 그림을 공부할 수는 있습니다. '내가 도슨트가 된다면'이라는 가정으로 작가와 그림을 공부한다면, 이전과는 다른 마음가짐으로 그림 속으로 풍덩 뛰어들어 넓고 깊게 유영할 수 있을 것입니다.

Tip 3. 도슨트 교육 정보

• **서울시립미술관**(www.sema.seoul.go.kr)

매년 하반기에 도슨트 양성 교육을 실시합니다. 서소문 본
관과 북서울미술관에서 각각 선발하며, 선발 대상이 되면
도슨트의 소양, 미술사 전반, 도슨트 안내의 실제 등 두 달
간 주 2회 가량의 교육을 받고 시험을 통과하면 서울시립
미술관 도슨트로 투입됩니다. 교육이 오후에 진행되고 도슨트 시험 발표까지 양
성 기간이 길어서, 비교적 시간이 자유로운 사람이 도전하기에 적합합니다.

*홈페이지→교육/행사→도슨트 활동 참조

• **국립현대미술관**(www.mmca.go.kr)

 매년 상반기에 도슨트 양성 프로그램을 실시합니다. 과천
관, 서울관, 덕수궁관을 오가며 미술관학, 미술사, 프레젠
테이션 방법 등 이론과 실무를 교육합니다. 교육 시간이 토
요일 오전이라, 직장인도 교육을 병행할 수 있습니다.

*홈페이지→미술관 교육 소개→전문인 교육→도슨트 양성프로그램 참조

• 이외에도 각 지역의 국립미술관, 시립미술관, 사립 아트센터 등에서 도슨트 양
성 프로그램을 진행하고 있습니다. 거주지에서 가까운 지역 미술관에 문의하
면 정보를 얻을 수 있고, 양성 교육을 마친 후 도슨트로 활동할 수 있습니다.

• 대학교 부속 미술관 및 박물관, 사설 평생교육원에서도 도슨트 양성 프로그램
을 운영합니다. 비용이 어느 정도 발생하는 것을 감안하면서 프로그램을 수강
하는 것도 하나의 방법입니다.

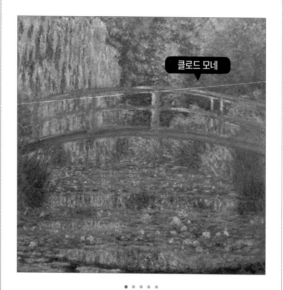

#수련_연못 #마음의_평화
#녹색의_조화 #1899

• • • • •

국립현대미술관 과천관에 '울기 위해' 다녔다는 사람의 이야기를 들었습니다. A는 지금 안정적인 직장인입니다. 나이가 지긋한 지금은 자기 소유의 작은 빌라도 있고, 작은 차도 있고 부족함 없이 살고 있지만, 십수 년 전에는 난방도 잘 안 되는 허름한 고시원에 기거하면서 과외를 하고 각종 아르바이트를 하며 생활비를 충당했습니다. 당장 다음 달을 어떻게 지낼지 답이 없을 정도로 가난했습니다. 가족마저도 사정이 여의치 않아 동생들이 손을 벌릴 때마다 가슴이 탁탁 막혔다고 합니다. 아무도 그를 도와주지 않았습니다.

그 시절 A는 가끔 과천에 있는 국립현대미술관에 가서 가만히 앉아 있었다고 합니다. 그때만 해도 과천관에는 사람이 많지 않아 바닥에 가만히 앉아 멍하니 그림을 바라볼 수 있

었습니다. 그러다 일어나서 미술관 통로 벤치에 앉았다가 밖으로 나와 조각공원에도 앉아 있곤 했다고 합니다. 그렇게 앉아서 소리 없이 울다보면 마음이 좀 회복되는 느낌이 들었다고 합니다. 지금도 A는 가끔 과천에 가지만 이제는 사람이 많아서 그때의 고요함과 적막이 없다고, 미술작품이 주는 위로에 집중하기 어려워졌다며 아쉬워했습니다. A의 이야기를 들으면서 저는 가슴이 뭉클했습니다. 미술작품이 주는 마음의 위로는 A에게나 저에게나 동일한 경험이었으니까요. 미술관 가는 일은 한때 우리에게 자가 처방전과도 같았습니다.

예술이 주는 온기

　　영국에서는 예술 처방에 관한 이야기가 화제가 된 적이 있습니다. 2018년 1월 영국에서 트레이시 크라우치Tracey Crouch 체육·시민사회 장관이 '외로움 담당 장관Minister for Loneliness'으로 임명되었습니다. 크라우치 장관은 재빠르게 업무에 돌입했고, 그해 4월에는 '외로움 실태조사'의 결과를 발표하며 현대인이 느끼는 외로움의 객관적 현황을 알렸습니다. 사실 깜짝 놀랄 만한 일입니다. 그동안 외로움은 개인적인 일이며, 개인이 해결해야 할 문제라고 생각했으니까요. 그리고 나만 외로움에 절절매며 살아가는 것이 아니라는 점, 우리나라뿐 아니라 저 멀리 유럽 국가에서도 심

각한 고통이라는 점에 더 놀랐습니다.

외로움은 "우리 시대의 중요한 공중 보건 문제 중 하나"라는 것이 영국 정부의 입장입니다. 테리사 메이 총리는 크라우치 장관을 임명하며 "외로움은 현대적 삶의 슬픈 현실"이라 말했습니다. 저는 소름이 돋았습니다. 나만 이 외로움에 사무쳐 마음이 텅 비어가는 게 아니라는 걸 알았습니다. 외로움을 잊기 위해 아름다운 그림을 더 많이 보고 아름다운 음악을 더 열심히 듣는 내 노력이 유약한 도피가 아니라 강인한 저항이라는 걸 알았습니다.

영국의 외로움 담당 장관이 '외로움에 대응하는 종합 계획'을 위해 세운 사회 제도 중 하나가 예술 처방이고, 여기에는 미술관 같은 장소의 지역사회 활동도 포함됩니다. 보건부 장관 매튜 핸콕은 건강과 복지 향상을 위해 모두를 위한 예술을 활용해야 한다고 하며, "런던에는 세계 최고의 박물관과 미술관이 있어 참 운이 좋다"라고 말했습니다. 맞는 말입니다. 런던에는 내셔널갤러리, 테이트브리튼과 테이트모던, 빅토리아&앨버트박물관 같은 크고 좋은 미술관이 많습니다. 자국의 미술관에 자부심을 느끼는 저 발언이 저는 아주 부러웠습니다. 한편 핸콕은 예술이 정신적·신체적 건강과 복지에 필수적이며, 이는 과학적으로 증명되었다고 강조했습니다. 저는 수첩을 열어 이 내용을 적어두었습니다. 기억하고 있다가 사람들에게 꼭 이야기해주고 싶어서였습니다.

매튜 핸콕의 발언에 앞서 2018년 캐나다에서는 몬트리올 미술관과 지역의 한 의사협회가 손을 잡았습니다. 예술을 감상한 후 신체 호르몬인 코르티솔과 세로토닌의 수치에 변화가 있고, 질병에 대한 치유 효과가 있다는 연구가 늘면서 의학 전문가들이 운동뿐만 아니라 문화예술이 건강에 큰 역할을 한다는 것을 인정했기 때문입니다. 의사협회의 부탁으로 미술관은 환자 한 명당 연 50회의 무료 관람 처방을 약속했습니다. 방문의 편의를 위해 환자를 간병하는 성인 보호자 한 명과 자녀 두 명까지 함께 입장할 수 있도록 배려했습니다. 의사들이 약을 처방하고, 식이요법을 안내하고, 운동을 권유하듯이, 이제는 미술관과 박물관에 가서 미술품을 보고 문화생활을 하기를 권합니다. 완화의학 역시 미술 감상은 임종을 앞둔 환자와 당뇨병 같은 만성질환 환자에게 도움을 주고, 우울증을 완화한다고 이야기합니다.

충전이 필요할 때

국내에서도 사람의 마음을 치유하는 예술의 중요성을 인지하고 관련 사업을 펼치고 있습니다. '예술 처방'이라는 정책을 공표하지는 않았지만 '문화가 있는 날'을 통해 매월 마지막 수요일에 음악회와 전시회 관람료를 할인합니다. 국립미술관은 훌륭한 전시에 문턱을 낮춰 사람

들을 환영합니다. 행사 홍보도 열심히 합니다. 예술의 품에 안기면 딱딱한 마음이 부드러워질 거라고 큰소리로 외치는 것 같습니다.

나날이 살기 어려워지고 사는 게 괴롭다는 이야기가 뉴스에 가득합니다. 살기 힘들다는 이야기가 늘어나면 늘어났지 줄어들지는 않습니다. 하루하루 더 먹고살기 힘들다는 한국에서 관람객으로 가득 찬 미술관과 휘황찬란한 각종 전시회는 무엇을 의미할까요? 이미 우리는 미술의 치유 효과를 알게 모르게 경험해서가 아닐까요? 나를 위로하는 그림 한 장이 내 삶을 바꾸지는 못해도, 내 마음을 건강하게 만든다는 진실을요. 사람은 좋아하는 이를 생각하는 것만으로도, 좋아하는 일을 하는 것만으로도 다시 하루를 살고 내일을 기약할 수 있는 존재니까요.

얼마 전에도 퇴근 후 국립현대미술관 서울관을 찾았습니다. 평일 저녁에도 관람객이 적지 않더군요. 서로 이야기를 나누지 않아도 우리는 공통점이 있음을 알고 있습니다. 우리는 미술관 처방이 잘 맞는 사람이라는 것을요. 그림에 푹 빠져서 마음을 어루만질 수 있는 미술관은 참 좋은 곳입니다.

#예술_처방 #치유

15 그림으로 그리는
마음속 생각 지도

@ 내 머릿속

#페르메이르의_파랑 #라피스_라줄리
#이브클랭의_파랑 #파란_상상

· · · · ·

좋아하는 그림을 꼽으라면 열 손가락이 모자라지만, 가장 자주 보는 그림은 열 손가락으로 꼽을 수 있습니다. 그중에서 '사연이 많은' 그림을 하나 고른다면 요하네스 페르메이르 Johannes Vermeer의 「진주 귀걸이를 한 소녀」입니다. 좋아하는 그림을 여러 번 자주 들여다보면 자연스럽게 생각이 또다른 생각을 불러오고, 정보가 꼬리에 꼬리를 물고 따라옵니다. 그림에 얽힌 개인적인 사연도 떠오릅니다.

「진주 귀걸이를 한 소녀」는 제가 처음 만난 요하네스 페르메이르의 그림입니다. 제 마음에 저장한 '궁극의 넘버원'이기도 합니다. 화집을 팔러온 아저씨가 어두컴컴한 복도에 커다란 책을 세워두었습니다. 영롱하게 빛나는 눈과 입가, 귀걸이가 돋보이는 소녀가 표지에 있었습니다. 그림의 검은 배경 덕

분에 페르메이르의 그림 속 빛은 더 돋보였습니다. 그림이 어쩜 저렇게 정갈하고 품위가 있는지 감탄했던 기억이 납니다.

2호선에서 3호선으로 갈아타는 을지로3가역에서 『리더스 다이제스트』를 사서 읽었던 적이 있습니다. '베르메르'의 고요한 빛에 관한 기사가 인상적이었지요. 과제를 하느라 도서관에 가서 17세기 네덜란드 미술에 관한 책을 찾았더니 표지 그림이 「진주 귀걸이를 한 소녀」였습니다. 존경하는 교수님의 연구실에도 「진주 귀걸이를 한 소녀」 그림 액자가 걸려 있었고요. 그래픽디자인 교재를 사러 교보문고에 갔다가 트레이시 슈발리에의 소설 『진주 귀고리 소녀』를 발견하기도 했습니다. 그때는 책장을 넘겨만 보다가 내려놓았습니다. 당시 취준생이었던 터라 책 읽을 여유가 없었거든요. 한참 후에 그 책을 읽고는 그림 한 점으로 책 한 권을 쓸 수 있다니 작가의 상상력에 감탄했습니다.

> 눈빛의 화가,
> 페르메이르

여전히 직장을 못 잡아 아르바이트만 전전하던 때, 피터 웨버 감독의 영화 「진주 귀걸이를 한 소녀」가 개봉했습니다. 턱이 뾰족한 여자 배우는 원작 그림에 어울리지 않는다고 투덜댔습니다. 또 페르메이르가 콜린 퍼스처럼 잘생겼을 리가 없다고 비웃었지요. 그러나 기대 없이

봤던 영화는 아름다웠고 저는 스칼릿 조핸슨의 팬이 되었습니다. 드디어 저를 받아주는 직장을 찾았지만 회사는 너무 멀었습니다. 매일 원거리 출퇴근을 하면서 미술책을 읽었습니다. 그중에는 「진주 귀걸이를 한 소녀」가 표지에 실린 책도 있었습니다.

17세기 네덜란드에서는 젊은 화가들이 연습 삼아 실존 모델을 두고 그림을 그리는 게 아니라 상상 속 자신의 이상형을 그린 '트로니Tronie'가 유행했습니다. 이국적 차림을 한 상상의 모델을 가슴 높이까지 그린 초상화를 트로니라고 합니다. 「진주 귀걸이를 한 소녀」가 트로니의 일종이라는 걸 알게 되자 '모델이 없는 건 그래서구나' 깨달았습니다.

커다란 진주 귀걸이가 영롱함으로 가득합니다. 어떤 학자는 이 그림 속 귀걸이가 진주가 아니라 납덩어리일 것이라 이야기하지만 그건 가능성일 뿐입니다. 페르메이르가 남긴 몇 개의 터치는 기적 같은 효과를 냅니다. 네덜란드 화가이자 미술평론가인 얀 베스Jan Veth는 "페르메이르의 다른 그림 중에서도 이 그림은 진주를 으깨서 그린 것 같다"라고 말했습니다.

페르메이르는 파랑을 참 좋아했습니다. 라피스 라줄리Lapis Lazuli, 즉 청금석青金石이라고 하는 광물을 원료로 한 파랑은 당시 엄청나게 비싼 안료라서 부유한 후원자가 있는 화가만 쓸 수 있었습니다. 페르메이르는 그림 한 장을 그리는 데 유

독 오랜 시간을 들였습니다. 작업량이 많지 않아 그림을 많이 판매할 수 없었을 테니 주머니도 마음도 넉넉한 후원자가 있었음이 분명합니다.

페르메이르는 빛의 화가라지만, 이 그림 때문에 저에게 페르메이르는 눈빛의 화가입니다. 천운영의 소설 『생강』을 읽다가 "모든 것이 눈빛 때문이다"[•]라며 눈빛을 서술한 부분에서 저는 「진주 귀걸이를 한 소녀」를 떠올렸습니다. "순간에 모든 것을 담아 확고한 눈길로 호소하면 사람의 마음은 움직인다"[••]라는, 요시모토 바나나의 『슬픈 예감』 속 한 구절에서도 「진주 귀걸이를 한 소녀」를 생각했습니다.

「진주 귀걸이를 한 소녀」는 '네덜란드의 모나리자' 혹은 소장처의 이름을 따서 '마우리츠하위스의 모나리자'라고 불립니다. 처음에는 그저 분위기 때문에 붙은 이름인 줄 알았는데, 그림을 여러 번 보다보니 또다른 공통점을 발견했습니다. 소녀는 무모증無毛症인지 눈썹이 없습니다. 모나리자의 이름을 얻을 만하지요. 장바티스트 카미유 코로Jean-Baptiste Camille Corot의 「진주를 단 여인」은 모나리자와 흡사한 구도와 포즈를 취하고 있어 '모나리자의 딸'이라고 불리는데, 이 그림 속 여인도 눈썹이 희미합니다. '메트로폴리탄의 모나리자'

[•] 천운영, 『생강』, 창비, 2011, 15쪽

[••] Copyright ©1988 Banana Yoshimoto
요시모토 바나나, 김난주 옮김, 『슬픈 예감』, 민음사, 2007, 129쪽

로 여겨지는, 존 싱어 사전트John Singer Sargent가 그린 「마담 X」
와도 비교해봅니다. 소장품만 150만 점에 이른다는 메트로
폴리탄미술관의 대표 그림이지요. 1884년의 프랑스 살롱에
작품이 알려지자마자 모델 부인의 흘러내린 어깨끈 때문에
엄청난 구설에 오른 작품이자, 사교계의 벼락 같은 분노 때
문에 결국 존 싱어 사전트를 영국으로 도망가게 만든 마력의
작품이기도 합니다. 검은 드레스에 창백한 피부, 베일 듯한
콧날이 매혹적인 '여신'을 묘사한 그림입니다. 모두 다 좋아
하는 그림이지만 그중에서 역시 「진주 귀걸이를 한 소녀」가
저는 제일 좋습니다. 제게는 강력한 마력보다 은은한 매력이
더 치명적인가 봅니다.

그림 한 점의 마인드맵

사람의 두뇌 세포는 방사형으로 가지
를 뻗듯이 정보를 연결한다고 합니다. 몸과 마음이 편안한
상태에서 딴생각을 할 때, 생각이 꼬리에 꼬리를 무는 것은
인지적으로 자연스러운 현상입니다. 발산, 수렴, 연상처럼 인
간의 두뇌 기록 시스템과 동일한 기억 방식이 바로 '마인드
맵'입니다. 1960년대 브리티시컬럼비아대학교 대학원생이던
시절에 토니 부잔은 이런 특성을 고스란히 살린 마인드맵을
고안했습니다. 마인드맵은 중심에서 바깥으로 가지를 뻗으면

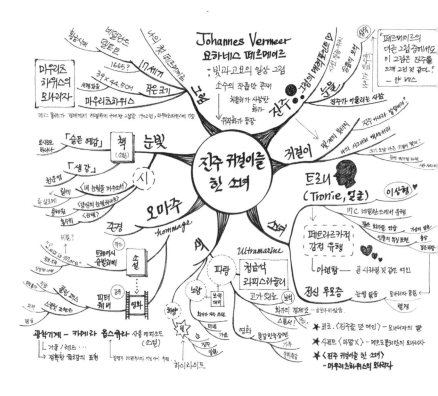

「진주 귀걸이를 한 소녀」에서 시작된 마인드맵

서 확장됩니다. 키워드에서 뻗어나온 생각의 가지가 자라다 보면 지도 한 장이 완성됩니다. 우리 뇌는 새로운 자극을 통해 나날이 신선해집니다. 새로운 이미지, 새로운 감정, 새로운 지식, 새로운 관계 등을 연결고리 삼아 우리의 머릿속은 발산과 수렴을 반복합니다. 그래서 호기심은 중요합니다.

일상에서 가끔 「진주 귀걸이를 한 소녀」를 다시 만납니다. 그림이 인쇄된 휴대폰 케이스를 뒤집어 오래 바라보기도 하고, 서점에서 책 표지 속에 들어 있는 소녀를 우연히 마주치기도 합니다. 크고 작은 실마리가 「진주 귀걸이를 한 소녀」를 불러옵니다. 그림 하나, 그 속에 얽힌 수많은 이야기, 그리고 내 삶의 조각들이 순식간에 그물처럼 연결됩니다. 머릿속에 마인드맵 한 장이 완성됩니다.

어떤 그림이어도 좋습니다. 좋아하는 '내 인생의 그림' 하나를 머릿속에 키워드로 품으세요. 삶의 우연 가운데 발산하고 수렴하고 확장하도록 생각 지도를 펼쳐보세요. 호기심을 잃지 마세요. 그 그림이 길게 가지를 뻗도록 다양한 기회를 놓치지 마세요. 가끔 인접한 키워드를 클릭해 넓게 펼쳐보세요. 회상을 통해 과거의 기쁨을 불러오세요. 그림 하나로 그려보는 마인드맵의 가장 큰 선물은 삶의 기록과 행복의 재연입니다. 삶과 그림의 연결고리가 생길 때 나의 그림 감상은 아름답게 완성되었다가 다시 새로워집니다.

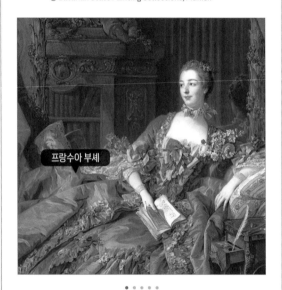

#마담_퐁파두르의_초상
#요즘_나의_최애_그림 #로코코 #1765

• • • • •

휴대폰이 보급되기 이전, 화면에 전화번호만 뜨던 삐삐의 시대가 열리고 얼마 지나지 않아 사람들은 전화번호가 아닌 다양한 숫자를 찍어 보내기 시작했습니다. 0부터 9까지의 숫자를 조합해 의미를 담아 전달했던 거죠. '8282(빨리빨리)' '1177155400(I miss you)' '1010235(열렬히 사모)' 같은 의미의 숫자가 조그만 화면 위로 올라왔습니다. 곧이어 PCS폰과 휴대폰이 등장하면서 사람들은 작은 액정 화면에 글을 넣기 시작했습니다. 처음에는 '○○○의 휴대폰'처럼 이름표를 넣었지만, 사람들은 밋밋한 화면에 창의성을 발휘했습니다. 자신의 다짐이나 목표, 예쁜 글귀 등을 입력하고 휴대폰을 열어볼 때마다, 시간을 확인할 때마다 그 문구를 보았습니다.

아이폰을 필두로 스마트폰 시대가 열리면서 문구 입력칸

#바탕화면_꾸미기

은 사라졌지만 대신 확 트인 화면이 생겼습니다. 보다 넓은 자기 공간이 생긴 거죠. 이제 사람들은 휴대폰 배경 화면과 잠금 화면을 어떻게 꾸밀지 고민합니다. 우리가 늘 보는 휴대폰 화면은 중요합니다. 가장 자주 들여다보고, 가장 자주 접하는 화면이니 단지 정보 전달에 그치지 않고 심리적으로도 영향을 주지요. 일 년에 한두 번은 '다이어트 자극 이미지'를 배경 화면으로 설정하는 사람도 분명 있을 것입니다.

한편 우리에게는 휴대폰 화면보다 더 큰 배경 화면이 있습니다. 개인 노트북이나 직장에서 사용하는 데스크톱 컴퓨터의 모니터 화면 말입니다. 저는 매일 아침 출근하자마자 컴퓨터를 켭니다. 가방을 내려놓고 업무 준비를 마치면 모니터가 "안녕" 하면서 제가 설정한 이미지를 반갑게 보여줍니다.

배경 화면으로 설정하는 이미지가 자신을 설명해줍니다. 휴대폰 잠금 화면만 보아도 그 사람의 성향을 조금 파악할 수 있지 않나요? 바탕화면은 대개 자신이 좋아하는 이미지를 골라 자기 취향에 맞게 설정합니다. '프사'라고 하는 프로필 이미지는 내가 어떤 사람인지 누군가에게 알려주기도 하고, 스스로에게 긍정적인 영향을 주기도 합니다. 꼭 해야 할 일을 하도록 의욕을 주거나 아름다운 기운을 전달해서 마음을 감화하기도 합니다. 제가 아는 미술 임용고시 준비생은 꼭 외워야 할 그림을 매일 하나씩 휴대폰 잠금 화면으로 설정합니다. "그림과 친해지려면 어떻게 하는 게 좋아요?"라고

묻는 사람에게 저는 지금 당장 휴대폰을 꺼내 잠금 화면을 바꾸라고 합니다. 스마트폰이나 PC의 바탕화면을 자기 마음에 쏙 드는 그림으로 설정하라고 권유합니다.

가끔은 카카오톡 프로필 화면과 배경 이미지도 나만의 바탕화면이 되어줍니다. '미니홈피' 시대를 살았던 사람이라면 누구나 알 것입니다. 그 시절 우리는 미니홈피 스킨을 멋지게 바꾸려고 수많은 도토리를 쓰곤 했지요. 그림을 조금만 안다면 SNS 프로필과 배경 화면을 나만의 분위기로 만들 수 있습니다.

순간의 기록

스마트폰 케이스가 하루가 다르게 다양해지면서 명화를 인쇄한 케이스가 나왔고, 명화의 종류도 다양해졌습니다. 미술관에 가면 아트숍에서 아트 상품으로 제작한 스마트폰 케이스를 구입할 수 있습니다. 저는 스마트폰 케이스와 배경 화면, 잠금 화면을 한 가지 그림으로 통일합니다. 그렇게 하면 그림에 대한 친밀감은 당연히 높아지고, 뭔가 내 자신이 그 그림을 매우 잘 안다는 착각마저 듭니다. 이 글을 쓰는 지금 제가 선택한 이미지는 프랑수아 부셰François Boucher의 「마담 퐁파두르의 초상」입니다. 가까이할 수밖에 없는 도구에 그림을 입히는 것은 좋아하는 그림을

자주자주 볼 수 있는 효과적인 방법입니다.

이런 좋은 그림을 손쉽게 고르는 비결을 하나 풀겠습니다. 저는 인터넷 홈 화면을 명화 사이트로 설정합니다. 구글 크롬의 홈 화면을 '위키아트'로 설정해놓고 자연스럽게 매일 다른 '추천' 그림을 감상합니다. 오늘 처음 본 그림을 확대해서 구석구석 살펴보고 그 화가의 다른 그림을 검색하다보면 10~20분이 후루룩 흘러갑니다.

스마트폰을 사용하다 꼭 기억하고 싶은 정보를 만나면 스크린 캡처 기능을 활용해 기록합니다. 마음에 쏙 드는 그림을 볼 때도 마찬가지입니다. 퇴근길에 봐야지, 집에 가서 봐야지, 나중에 꼭 봐야지 하다가 바쁜 일상에 시달리다보면 어느덧 사진 폴더는 어수선해집니다. 한참 지나 사진을 정리할 때면, 이때 내가 어떤 그림을 마음에 들어했는지가 떠올라 빙그레 웃음이 나옵니다. 마음에 들었던 그림과 기억하고 싶었던 그림들. 스마트폰 화면을 스쳐갔던 수많은 그림 중에 내 사진첩에 기록으로 남은 그림들. 그것 역시 내 인생의 한 순간을 차지한 바탕화면이 아니었을까요. 이 화면은 순간이고 순간은 영원이 됩니다. 물론 그 순간 행복했다면 그것만으로 충분합니다.

Tip 4. 명화로 바탕화면 꾸미기

예전에는 명화 바탕화면을 만들어 공유하는 웹사이트가 간혹 있었습니다. 지금도 홍보용 이벤트로 아름다운 바탕화면을 제공하는 미술관이나 박물관 등이 있습니다만, 그럼에도 제가 권하고 싶은 방법은 직접 구글 검색을 통해 마음에 와닿는 명화를 찾는 방법입니다. 물론 그렇게 하기 위해서는 다양한 명화를 접해봐야 합니다.

• 최근 위키아트(www.wikiart.org)에서는 현대미술 작품들을 다양하게 소개하고 있어 볼거리가 신선합니다. 위키아트는 첫 화면에서 'artwork of the day', 즉 오늘의 그림을 선정해 제일 상단에서 작가 설명과 함께 보여주고, 그 아래 'featured'에서 추천 작품을 보여줍니다. 이번 달에 출생했던 화가의 기록을 'calendar' 탭에서 보여주고, 'high resolution' 탭에서 고화질 이미지를 제공합니다. 그중에서 저는 기본 탭에서 보여주는 '추천' 작품을 훑어보기를 권합니다. 위키아트에서 공들여 선정한 많은 작품들이 매일 교체됩니다. 바쁜 일상 가운데 당장 이 그림을 기록하지 않아도 됩니다. 구글 계정을 통해 위키아트에 가입하면 하트를 눌러 즐겨찾기로 설정할 수 있습니다. 시간 여유가 있을 때, 즐겨찾기한 그림을 쭉 살펴보면서 이 그림은 누가 그렸는지, 이 그림이 왜 내 마음에 들었는지 살펴보면 즐겁습니다.

• 국립중앙박물관에서는 바탕화면용으로 '매월의 달력'을 배포합니다. 국립중앙박물관 네이버 블로그(https://blog.naver.com/100museum)에 접속하면 '달력' 카테고리가 있습니다. 매달 첫번째 주에 배포하니 생각날 때 들어가보세요. 박물관 측에서 고르고 골라서 선정한 '이달의 문화재'뿐 아니라 고화질 사진, 소장품의 세부 설명이 있습니다. 바탕화면으로 쓸 수 있는 고화질 이미지를 다운로드하면 한 달 동안 정갈한 예술품을 배경 화면으로 설정해두고 매일 바라보면서 마음을 다스릴 수 있습니다.

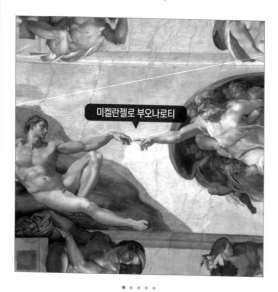

#아담의_창조 #패러디와_오마주의_원천
#E.T. #1508~12

한국영화 100년 역사상 최초로 제92회 아카데미 시상식에서 작품상, 감독상, 각본상, 국제장편영화상을 받은 영화가 나왔습니다. 봉준호 감독의 「기생충」. 이 사건이 뉴스에 보도되자 많은 사람이 영화를 만든 감독의 배경에 관심을 가졌습니다. 봉준호 감독이 사회학과 출신이라 영화 속에서 사회학적인 문제의식이 드러난다는 이야기였습니다. 어떤 사람들은 봉준호 감독 외에도 철학을, 문학을, 역사학을 공부한 영화감독을 언급하며, 한때나마 깊은 관심을 가져온 분야의 시선과 태도가 영화뿐 아니라 다른 분야에서도 드러난다고 주장했습니다. 다시 '인문학'의 중요성이 불타오른 거지요.

이런 이야기를 들으며 저는 딱 하나를 생각했습니다. '왜 미술 이야기는 하지 않을까? 사회학이나 철학은 장면마다

분석해야 알 수 있지만, 미술은 보는 순간 눈에 띄잖아.' 어디 영화뿐일까요. 모든 시각예술에서 이전의 미술을 자양분으로 삼지 않은 분야는 없습니다. 특히 영상을 찍는 사람이라면 미술에 관심이 없을 수 없습니다.

박찬욱 감독의 「아가씨」를 보면서 눈이 번쩍번쩍했습니다. 각본도 훌륭했지만, 영화의 장면마다 등장하는 고전 미술작품의 재해석이 눈에 확 띄었지요. 영화를 감싼 분위기는 자포니즘Japonism 그 자체였습니다. 자포니즘은 19세기 서양에서 유행했던 동양풍으로, 특정 양식을 지칭하는 개념이라기보다는 서구 미술작품에 일본미술의 영향이 나타난 현상이라고 할 수 있습니다. 주인공 히데코 아가씨가 붉은 기모노를 입고 등장한 장면에서는 클로드 모네가 아내를 그린 「일본풍 옷을 입은 카미유 모네」가 떠올랐고, 히데코 아가씨가 흰 대리석 벽난로 앞에서 이젤을 짚고 서 있는 장면에서는 제임스 애벗 맥닐 휘슬러James Abbott McNeill Whistler의 「흰색의 교향곡 No.2」이, 하녀 숙희가 아가씨의 발을 주무르는 장면에서는 디에고 벨라스케스Diego Velázquez의 「비너스의 화장」에서 큐피드가 비너스의 시중을 드는 모습이 겹쳐보였습니다. 동양풍 무늬가 가득한 벽지와 실크 가운은 자포니즘의 분위기를 더했고요.

히데코 아가씨의 정원 산책 장면은 클로드 모네의 「아르장퇴유에서의 산책」에서 보이는 하얀 드레스와 하얀 모자,

손에 든 꽃까지 똑같다는 생각에 손뼉을 쳤습니다. 외삼촌을 보내고 돌아서는 아가씨의 푸른 보랏빛 블라우스는 구스타프 클림트의 「에밀리 플뢰게의 초상」 속 여인의 옷과 시스루 재질까지 비슷해 보입니다. 뒤로 돌아서는 모습이며, 삼각형으로 부풀린 헤어스타일까지 닮았습니다. 보는 내내 즐거웠습니다. 영화를 보는 동안 시각이 생생하게 살아나는 경험을 하면, 그 영화는 오래 기억에 남습니다.

오마주, 존경의 방식

세상에 먼저 나온 유명한 원작에 경의를 담아 인용하거나 재해석하는 것을 '오마주hommage'라고 합니다. 원래 미술은 장인이 제자를 맡아 가르치는 도제식 교육을 거쳐왔으니, 여기서 오마주가 떠오르는 것은 자연스럽습니다. 수많은 화가가 자신의 스승을, 혹은 스승으로 여기는 거장의 작품을 재해석했습니다. 프란시스코 고야Francisco Goya가 바르톨로메 무리요Bartolomé Esteban Murillo의 「창가의 두 여인」을 재해석해 「발코니의 두 아가씨」를 그렸고, 이를 마네가 다시 「발코니」로 재해석했습니다. 그리고 마그리트가 이를 「원근법 2: 마네의 발코니」로 재해석했듯이 이러한 오마주의 표현은 뒤따르는 예술가에게로 이어집니다. 그림을 독학했던 고흐도 복제 그림으로 만난 밀레Jean François Millet를

스승으로 삼아 재해석한 작품을 많이 남겼습니다. 앙리 팡탱라투르Henri Fantin-Latour는 들라크루아Eugène Delacroix의 초상 앞에 모인 후배 예술가들을 단체 초상화로 그려 「들라크루아에게 바치는 경의」라는 제목을 붙이고 노골적으로 존경을 드러냈습니다. 이처럼 오마주는 미술의 역사에서 중요한 형식이자, 무엇보다 자연스러운 현상이었습니다.

구스타브 도이치 감독의 영화 「셜리에 관한 모든 것」은 화가 에드워드 호퍼Edward Hopper에게 헌정했음을 확연하게 드러냅니다. 호퍼가 보았던 사람과 공간이 꼭 이랬으리라는 것보다 호퍼의 그림 그 자체가 생명을 얻어 사람과 공간이 된 듯합니다. 영화는 배우 지망생인 주인공 셜리의 의식을 따라 단막극 형식으로 진행됩니다. 장면을 전환하면서 호퍼의 그림 열세 점을 연대기 순으로 재현하는데, 당시의 사회적 사건을 라디오를 통해 전달합니다. 도이치 감독은 인물의 옷, 헤어스타일, 인테리어, 가구, 소품 등을 치밀하게 계획하여 장면을 구성하고, 노랑, 파랑, 초록의 색감과 채도, 밝기를 조절해 그림 속 분위기와 비슷하게 만들었습니다.

호퍼의 그림은 소실점이 캔버스 안쪽 깊은 곳에 있으면서 복잡하지 않고 평면적인 표면을 띱니다. 그 공간에 서 있거나 앉아 있는 인물은 그림 밖의 어딘가를 바라보면서 허무한 감정을 드러냅니다. 감독은 고요한 공간에서 절제된 카메라 움직임을 통해, 그리고 실사에 애니메이션 기법을 더함으

로써 그림 속 인물과 풍경이 그대로 살아 움직이는 것처럼 만들었습니다. 그러다보니 자연히 이미지에만 집중하게 되어 스토리의 흡입력이 떨어지는 단점이 있습니다. 우리나라에서는 에드워드 호퍼를 오마주한 광고가 나왔습니다. 2016년 SSG닷컴의 광고는 인물과 공간 형태, 색감에서 호퍼의 스타일을 바로 알아볼 수 있도록 비슷하게 재현했습니다. 자막마저도 영화 자막으로 쓰이는 '시네마 폰트'를 사용해 호퍼뿐 아니라 「셜리에 관한 모든 것」을 오마주했음을 밝혔습니다.

영화에 영감을 준 그림들

포스터만으로 오마주를 알 수 있는 영화도 있습니다. 윌리엄 프리드킨 감독의 「엑소시스트」 포스터는 르네 마그리트의 「빛의 제국」에서 영감을 받았음이 분명합니다. 켄 러셀 감독의 영화 「고딕」의 포스터는 헨리 푸젤리Henry Fuseli의 「악몽」이 모티프가 되었습니다. 조너선 드미 감독이 만든 영화 「양들의 침묵」 포스터는 얼핏 보면 살바도르 달리Salvador Dali의 영향을 느끼기가 어렵습니다. 하지만 나방의 등에 조그맣게 붙어 있는 '달리 스컬' 해골 이미지를 발견하면 이 포스터가 오마주임을 알게 됩니다. 기예르모 델로로 감독의 「셰이프 오브 워터」는 클림트의 「성취」와 「키스」를, 한재림 감독의 「관상」은 윤두서의 「자화상」을 오마주했

습니다. 이런 연결점을 하나둘 발견할 때마다 수첩에 '다음에 볼 영화' 리스트를 적어놓습니다. 영화감독과 포스터 디자이너에 대한 호감으로 영화를 찾아보게 됩니다. 그렇게 제게 의미 있는 영화가 하나둘씩 늘어납니다.

누군가는 영화를 볼 때 그냥 편하게 즐기면 되지 뭘 그렇게 머리 아프게 생각하느냐고 핀잔을 줍니다. 그러면 저는 머리 아프게 애써 생각하는 게 아니라 자연스럽게 생각이 그림으로 흘러가는 거라고 말하죠. 그런데 이런 생각을 저만 하는 게 아니었습니다. 미술을 좋아하는 영화인이라면, 영화를 좋아하는 미술인이라면 누구라도 이런 생각을 하게 되나 봅니다.

그림을 많이 보고 영화를 많이 볼수록 이런 오마주 장면을 다양하게 경험할 수 있습니다. 영국 영화감독 뷰거 에펜디는 그림에서 영향을 받은 영화 속 장면을 모아서 영상으로 만들었습니다. '영화가 만난 미술Film Meets Art'이라는 제목의 이 영상은 유튜브와 비메오에서 볼 수 있습니다. 덕분에 저도 쉽게 눈 호강을 합니다. 그렇게 또 한 장면이 제 가슴속으로 들어옵니다.

오마주가 눈을 밝힐 때 아름다움은 더 빛을 발합니다. 저 말고도 누군가가 과거의 아름다움을 인정하고 존경의 마음을 담아 차용했다는 이야기니까요. 오마주를 알아볼 때 과거의 저를 칭찬합니다. 한번 보았던 아름다움을 잊지 않았

 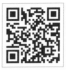

영화감독 뷰거 에펜디의 '영화가 만난 미술' 시리즈

다는 것이니까요. 좋아하는 그림을 가슴속에 모으고 간직해 온 제 과거와 현재가 좋아집니다. 오마주를 생각할 때 존경하는 분을 기억하며 고마움을 느낍니다. 그분이 제게 남긴 흔적을 떠올립니다. 오마주라는 단어가 쓰이는 곳이 어디 예술작품뿐일까요. 우리 모두 존경하는 이의 삶을 닮아가고자 노력하지 않나요. 우리의 삶 자체가 누군가의 오마주일지도 모릅니다. 지금, 누구를 오마주하며 살고 계신가요?

18 검색이 나를 만든다
@우리 집

이미지로 검색 ✕
텍스트가 아닌 이미지로 Google 검색을 수행하세요. 여기에 이미지를 드래그해보세요.

이미지 URL 붙여넣기 🔗 이미지 업로드

이미지로 검색

• • • • •

 🔖

#이미지도_검색되는_세상
#오늘의_검색어

대학교 앞 헌책방에 H. W. 잰슨의 『미술의 역사』를 사러갔습니다. 미술사를 가르치는 교수님이 꼭 읽어야 할 첫번째 책으로 『미술의 역사』를 추천했는데, 공교롭게도 얼마 전에 절판되었기 때문입니다. 책에 밑줄을 긋고 별표를 쳐야 직성이 풀리는 저는 도서관에서 빌려 보는 책에 만족할 수 없었습니다. 지독한 소유욕도 한몫했습니다. 가질 수 없는 건 더 가지고 싶은 법이니까요. 헌책방 주인 아저씨는 진지하게 책을 원하는 저에게 기다리라 말하고는 어딘가에 전화를 걸었습니다. 중년의 여성이 헌책방으로 들어왔습니다. 『미술의 역사』는 돈을 주고도 살 수 없는 무척 귀한 책이니 원래 책값보다 비싼 값을 받아야 한다고 했습니다. 그리하여 저는 당시 정가 4만 원의 『미술의 역사』를 5만 원을 주고 구입했습

니다. 아직도 잊을 수 없습니다. 함께 주신 시집에 적혀 있던 '고맙다'는 글과, 거기에 찍힌 빨간 립스틱의 '키스마크'를요.

20년이 훌쩍 넘은 지금도 『미술의 역사』는 양장본이 6만 5000원, 보급판이 3만8000원입니다. 물론 아르바이트를 하며 월 20만 원으로 생활하던 제게 당시 정가 4만 원은 무척 큰돈이었습니다. 정가에 덧붙은 1만 원은 거의 일주일 식사비였습니다. 학생식당의 가장 저렴한 밥이 800원이었으니까요. 책이 비싸다는 생각은 전혀 들지 않았습니다. 쉽게 구할 수 없는 지식의 보고를 독점했거든요. 4년 내내 저는 두꺼운 『미술의 역사』를 넘겨보며 행복해했습니다. 시간을 절약했고 두둑한 정보를 얻었으니 웃돈이 아깝지 않았습니다. 얼마나 열심히 들고 다녔는지 이집트 네페르티티 왕비의 흉상이 박혀 있던 단단한 양장본 표지는 조금씩 덜렁거리더니 순간 뚝 떨어졌습니다. 이 책은 누렇게 뜬 종이 묶음으로 여전히 제 책장을 지키고 있습니다.

과거에 지식은 얻기 힘든 것이었습니다. 인류가 문명화되면서 지식은 인류 발전의 핵심이 되었습니다. 시간이 흐르면서 정보의 양이 늘어났고, 세분화가 필요해졌습니다. 지식이 점점 더 세분화되면서 어떤 정보는 새로운 이름을 달고 새로운 분야로 등장했습니다. 게다가 정보가 디지털화되면서 우리는 늘 '정보의 홍수'에 시달리고 있습니다. 공부에 대한 부담이 너무 커서 포기하는 학생처럼, 지식과 정보가 거대해서

공부를 더 안 하게 되는 건지도 모릅니다. 지식과 정보가 흔해서 쉽게 구할 수 있으니 더더욱 정보가 하찮게 느껴지기도 합니다. 또 쓰레기에 불과한 정보도 많습니다. 거짓된 정보까지 세상을 미혹합니다. 나에게 꼭 필요한 지식을 찾기가 더 어려워졌습니다.

사실 진짜 필요한 핵심 정보는 지금도 귀합니다. 오죽하면 고급 정보는 돈이라는 이야기가 나왔을까요. 요즘은 특정 분야의 정보를 돈을 주고 구독하는 서비스가 활성화되고 있습니다. 비싼 구독료에도 불구하고 인기 있는 플랫폼이 많고, 경제 분야에서는 구독료를 내야만 콘텐츠를 읽을 수 있는 개인 블로그까지 있을 정도입니다. 미술 정보도 마찬가지입니다. 가장 귀한 정보는 지금도 쉽게 접근할 수 없습니다. 검색만 하면 누구나 아는 정보 말고 아직 웹에 올라오지 않은 정보가 실상 귀한 정보입니다. 그러나 미술을 좋아해서 미술에 대해 알고 싶은 우리에게 그렇게까지 희귀한 정보는 아직 필요하지 않습니다. 검증된 정보를 얻을 수 있는 곳과 믿을 수 있는 미술 전문가 몇 분만 알고 있으면 됩니다.

내게 필요한 정보를 찾아서

누구나 일상에서 손쉽게 지식을 얻을 수 있는 곳이 포털사이트입니다. 스마트폰을 손에 쥐고 출근

하는 사람은 바탕화면에 뜬 뉴스 위젯을 클릭해서, 사무실에서 일하는 사람은 자료 검색을 하려고 포털사이트를 엽니다. 제일 처음 메인 화면이 뜹니다. 저는 메인 화면의 내용을 주의 깊게 읽지 않더라도 그림 썸네일이 눈에 띄면 그것을 우선적으로 클릭합니다.

포털사이트는 매일 다른 읽을거리를 메인 화면에 선정합니다. 네이버에서 주최한 '블로그&포스트 데이' 행사에 가서 들은 바로는 가장 매력적인 정보를 메인에 올리기 위해 좋은 정보를 찾는다고 합니다. 문화 기관의 뉴스든 개인 블로그의 읽을거리든 메인 화면에 뜬다면 괜찮은 콘텐츠라는 의미이지 않을까요? 포털사이트의 메인 화면은 책문화, 디자인, 공연전시 등 관심 주제별로 정보를 나누어 보여줍니다. 이 관심 주제 카테고리를 잘 설정하면 매일 새로운 미술 관련 콘텐츠를 읽을 수 있습니다.

신문사의 문화면 역시 정보의 보고입니다. 신문기자는 알곡 같은 정보를 선별해 읽기 쉽고 간결하게 써서 독자에게 전달합니다. 어떤 분야의 기사를 쓸 때는 정보가 확실한지 여러 번 점검해야 합니다. 신문사는 신뢰가 생명입니다. 믿을 만한 미술 분야의 작가가 쓴 칼럼을 따라가는 것도 방법입니다. 신문사는 실력이 보장된 연구자를 선정해 칼럼을 의뢰합니다. 신문 지면에서 마음에 드는 글을 발견하면 글쓴이의 이름을 기억해두세요. 나중에 읽을 책을 고를 때도 도움이

됩니다. 매주 한 주제에 대해 짧은 글로 연재하는 미술 칼럼은 같은 요일에 업데이트되므로 즐겨찾기 해두면 찾아 읽기 좋습니다. 신문사 홈페이지 검색창에 글쓴이의 이름을 넣으면 칼럼 목록을 볼 수 있습니다. 주로 그림 한 장과 짧은 글로 구성되므로 자투리 시간에 읽기 좋습니다.

그렇게 짧은 미술 관련 글을 읽다보면 궁금한 게 이것저것 생길 것입니다. 가령 라파엘로는 어떤 사람인지(화가), 르네상스는 언제인지(미술사, 유파), 프레스코는 무엇인지(기법), 성베드로대성당은 누가 어떻게 건축했는지(사연), 라파엘로와 비슷한 시기에 활동한 화가는 누구인지(동시대 작가), 성베드로대성당에 있는 다른 미술품은 무엇인지(소장품) 등 관심사가 가지를 치며 늘어납니다. 웬만한 궁금증은 검색을 통해 금방 해결할 수 있습니다. 이 신속함은 거대한 인터넷을 작은 스마트폰으로 활용하며 살아가는 우리의 특권입니다.

링크로 연결된 세계

포털사이트에는 이런 궁금증을 잘 정리해둔 페이지가 있습니다. 그중에서 네이버 미술백과는 유용하며, 내용도 신뢰할 만합니다. '시대별·사조별 작품' '작가별 작품' '소장처별 작품' '테마별 작품' 등으로 구분한 카테고리 아래로 '이 주의 추천 작가' '주제별 추천 작품' '추천

미술관 소장품' 등으로 화면이 구성되어 어디를 클릭하든 미술 지식을 편하게 알아갈 수 있습니다. 네이버캐스트의 미술 칼럼도 추천하고 싶습니다. 그중 '테마로 보는 미술' 항목은 누구라도 흥미를 느낄만한 주제로 구성했을 뿐 아니라 내용도 훌륭합니다. '테마로 보는 미술' 중 몇몇 주제는 연재가 끝난 후 종이책으로도 출간되었습니다.

스마트폰 없이는 살기 불편한 시대입니다. 때로는 휴대폰 없이 살아보고 싶지만 세상이 우리를 가만두지 않습니다. 스마트폰을 안 쓰면 본인보다 주변 사람들이 더 답답해합니다. 어차피 이렇게 된 바에야 스마트폰의 장점을 제대로 잘 활용하는 게 어떨까요. 인터넷 없이 살 수 없는 시대에 검색을 이용해서 삶을 풍성하게 가꾸면 좋겠습니다.

"검색어가 너를 만드는 거야." 존경하는 수석교사 선생님의 말씀에 귀가 번쩍 뜨였습니다. 나의 검색어는 내게 정보를 데려오고, 이 정보는 나에게 서서히 스며듭니다. 내가 먹는 음식이 나를 만든다는 이야기가 있습니다. 그래서 유기농 채소와 과일을 먹어야 하고 유전자 변형을 하지 않은 재료를 먹어야 한다며 먹거리에 주의를 기울입니다. 그러니 과장을 좀 더한다면 '내가 검색한 모든 것이 나'입니다. 내가 접하는 정보로 인해 내 생각이 변합니다. 내 생각이 변하면 내 행동이 변하고, 내 행동이 변하면 내 인생이 변합니다. 포털사이트 검색창을 열어 검색 리스트를 한번 살펴보세요. 자투리

시간에 무엇을 검색하고 무엇을 클릭했나요? 그다음에는 또 무엇이 궁금해졌나요? 검색이 검색을 부르고, 미술 지식은 하이퍼링크로 모두 연결됩니다. 검색이 나를 만듭니다.

19 자세히 보아야 예쁘다,
오래 보아야 사랑스럽다
@ Museum of Fine Arts, Boston

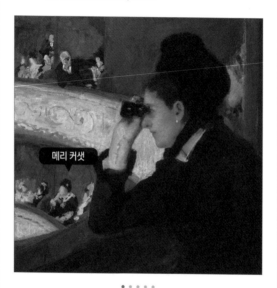

 메리 커샛

● ● ● ● ●

#좀더_가까이 #칸막이_관람석에서
#1878 #인상주의_메리_커샛

• • • • •

연수를 받으러 갔다가 '젊은 구글러'로 유명한 구글 코리아 김태원 상무의 강연을 들은 적이 있습니다. 오래되어 기억이 희미하지만 강연 내용 중 한 가지는 선명하게 기억납니다. 구글에서 놀라운 작업들을 준비하고 있는데, 그중에서 구글 아트 프로젝트가 너무 좋다는 자랑이었습니다. 세계 유명한 미술관과 협약을 맺어서 그림을 확대하면 화가의 붓 터치를 볼 수 있을 정도로 고화질로 촬영해 인터넷에 올린다고 했습니다. 김태원 상무는 자기가 결혼해서 가정을 꾸리면 구글 아트 프로젝트의 고화질 명화 이미지를 프로젝터로 쏘아 하얀 벽면에 나타나게 할 것이라고, 그래서 그림과 항상 함께 하는 삶을 살아갈 거라고 이야기했습니다.

그날부터 저 역시 같은 꿈을 꾸기 시작했습니다. 나중에

보금자리가 생기면 하얀 벽 하나를 비워 고화질 명화 이미지를 선명하게 전시하겠다고요. 다가올 미래는 준비하는 사람에게만 주어지는 법. 그때부터 저의 고화질 이미지 탐구가 시작되었습니다. 인터넷의 바다를 헤매기 시작했지요.

물론 저는 꼭 미술관에 가서 그림을 봐야 한다고 생각하는 사람입니다. 간접으로 전달하는 방식은 실제 감각을 넘어설 수 없기 때문입니다. 가장 대표적으로 작품의 색깔을 정확히 알 수 없습니다. 구글에서 이미지를 검색해보면 가령 루벤스의 같은 그림이어도 저마다 다른 색감으로 보이는 이미지들을 확인할 수 있습니다. 모니터 화면은 빛의 삼원색인 RGB(Red, Green, Blue) 컬러의 조합으로 보입니다. 물감으로는 나타낼 수 없는 색이지요. 이 색을 프린터로 인쇄하려면 CMYK(Cyan, Magenta, Yellow, Black) 잉크로 표현해야 합니다. 그러니 '나름 비슷한' 색은 만들 수 있어도 '정확한' 색은 만들 수 없습니다. 인쇄물이나 모니터로 작품의 원본성을 결코 재현할 수 없는 것은 이런 이유 때문입니다.

작품의 크기를 가늠할 수 없는 것도 문제입니다. 우리가 손에 쥐고서 보는 미술책이나 화집은 보통 인쇄 규격에 맞춘 크기로 만들어집니다. 우리는 상용화된 틀 안에서 다종다양한 그림을 만납니다. 그래서 책에서만 보던 그림을 미술관에서 실제로 보면 손바닥보다 작기도 하고, 전시장 벽면을 가득 채울 정도로 크기도 합니다. 인쇄된 그림에서 그림자로 남은

르네상스의 대표적 초상화인

피에로 델라 프란체스카의 「우르비노 공작 부부의 초상화」.

책에 수록된 이미지의 캡션 정보만으로는 실제 작품 크기를 가늠하기 어렵다.

마티에르나 표면의 재질감은 직접 보지 않고는 알 수 없습니다. 상상으로는 실제 작품의 느낌을 이해할 수 없습니다.

가까이, 더 가까이

미술관에서 그림을 볼 때처럼 관람하는 동안의 공기 냄새, 공간의 분위기, 손에 쥔 브로슈어의 촉감 등이 함께해야만 그 순간이 기억에 남습니다. 화면으로 그림을 보면 오감 중 시각만 사용합니다. 나머지 감각이 제몫을 다하지 못합니다. 그럼에도 불구하고 시각 하나만으로 잘 보는 것은 때때로 오감으로 대충 보는 것보다 낫습니다. 단언컨대 훨씬 낫습니다. 좋은 고화질 이미지에 감각의 상상력을 더한다면, 미술관에 가서 잘 보는 것만큼은 못해도 충분히 괜찮은 감상을 할 수 있습니다. 그런 면에서 오늘날 디지털 고화질 이미지는 기술 발달이 우리에게 가져다준 큰 선물입니다.

구글 아트 프로젝트는 2011년 구글 컬처럴 인스티튜트Google Cultural Institute가 개발하여 세상에 첫선을 보였습니다. 처음에는 메트로폴리탄박물관, 우피치미술관 등 17개 미술관의 작품을 고화질로 스캔하고, 미술관 내부를 3D로 재현하여 360도 이동하며 생생하게 가상 체험할 수 있는 사이버 미술관을 만들었습니다. 그 후 1년 만에 40개국의 151개 미술관

구글 아트 프로젝트의 웹사이트

과 협약을 맺어 3만 점 이상의 작품을 등록하는 성과를 냈습니다. 더 나아가 이제는 18개 이상의 언어로 작품 정보를 제공합니다.

첫 화면에는 주제별, 예술가별, 장소별 추천 이미지가 있습니다. 클릭하면 고화질 이미지와 함께 작가 및 소장처 정보와 간략한 설명을 읽을 수 있습니다. 한국어로도 읽을 수 있어 편리합니다. '내 손안의 스마트폰'으로 전 세계 미술관의 그림을 고화질로 감상하는 것도 좋지만, 저는 큰 모니터 화면에서 시원스레 그림을 보는 편이 훨씬 즐겁습니다.

구글 아트 앤 컬처 역시 유튜브 채널을 운영합니다. 다양

구글 아트 프로젝트 설명 　　　　　　구글 아트 프로젝트 줌 기능 안내

한 기능을 자랑하는 새로운 영상이 자주 업데이트되니 몸과 마음이 피곤할 때 영상을 재생하고 고요히 바라보세요. 또 다른 아름다움과 평화가 찾아올 것입니다.

구글 아트 프로젝트의 가장 큰 장점은 미술관에서 보는 것보다 아주 가까이에서 그림을 볼 수 있다는 것입니다. 그림을 공부하는 화가 지망생에게 이보다 더 좋은 도구는 없습니다. 크게 확대해 작품을 들여다보면 터치 하나하나가 살아 있습니다. 화가가 어떤 방향으로 붓을 놀렸는지, 어떤 강약으로 붓을 누르고 뗐는지도 알 수 있습니다. 쉽게 발견하지 못했던 미세한 디테일도 크게 확대하면 잘 보입니다. 화가를 연구하는 학자에게, 작품을 연구하는 화가에게, 미술을 즐기는 우리에게 이 모든 것이 가능합니다. 미술관에 가도 일정 거리를 두고 작품을 봐야 하는 현실에서, 구글 아트 프로젝트는 이 시대의 선물입니다.

구글 아트 프로젝트로 그림을 감상하면서 이 좋은 이미지를 다운로드할 수 없다는 점이 늘 아쉬웠습니다. 좋은 게 눈앞에 선명하게 있는데 막상 내 손안에 들어오지 않을 때 아

쉬운 마음이 듭니다. 그나마 구글 아트 프로젝트의 일부 이미지는 위키미디어 사이트에 퍼블릭 도메인으로 올라와 있어서 다행입니다. 아쉬우면 아쉬운 대로 그렇게 마음을 달래야 합니다.

저는 오래된 명화의 고화질 이미지를 손에 넣으면 A4 사이즈로 컬러 인쇄를 해서 책상 옆에 붙여두고 봅니다. 고화질 이미지의 위력은 프린트했을 때 선명하게 드러납니다. 출력센터에서 질 좋은 두꺼운 종이에 이미지를 출력해 지인에게 선물하기도 합니다. 모니터로 보는 것과 출력해서 보는 것은 물성의 차이가 있기에 각각 다른 가치가 있습니다. 원하는 이미지를 바탕화면으로 만들고 싶거나 출력하고 싶을 때 고화질 이미지의 가치는 빛을 발합니다. 이제는 좋아하는 그림을 가까이 들여다보고 오래오래 바라보세요. 그림도 자세히 보아야 예쁘고, 오래 보아야 사랑스럽습니다.

Tip 5. 고화질 이미지 찾기

국립현대미술관 소장품

 국립현대미술관의 소장품은 작품의 저작권 보호를 위해 보안 프로그램을 설치해야 감상할 수 있습니다. 웹페이지 인터페이스가 간결하고 시원시원하며, 약 1600건의 작품을 감상할 수 있습니다.

국립중앙박물관 소장품

국립중앙박물관 소장품 페이지는 20만 건에 달하는 작품 정보를 제공합니다. 홈페이지에 특화된 전용 뷰어를 사용해 크게 확대해서 볼 수 있습니다.

네이버 미술백과

 네이버에도 고화질 이미지를 살펴보기 좋은 뷰어가 있습니다. 미술백과는 여러 번의 개편을 거쳐 이미지가 눈에 확 들어오는 시원한 레이아웃을 갖추었는데요. 외국 플랫폼에서는 찾기 어려운 한국 현대미술 작가의 작품을 다양하게 볼 수 있는 것이 장점입니다.

구글 아트 앤 컬처

'구글 아트 프로젝트'로 시작했던 구글의 예술작품 스캐닝 프로젝트가 문화 전반으로 확대되었습니다. 구글의 첨단 기술로 직접 스캔한 자료이므로, 원본과 가장 흡사한 색조와 정확한 비율의 그림을 감상할 수 있습니다. '줌' 기능으로 작품을 크게 확대해 화가의 섬세한 붓 터치까지 관찰할 수 있다는 게 가장 큰 장점입니다.

위키미디어 커먼스

구글처럼 위키미디어 재단이 만든 문화 프로젝트로, 그림과 소리 등 멀티미디어 파일을 제공합니다. 상업적 이용이 불가한 파일은 올리지 않는 것을 전제로 하기 때문에 파일 대부분을 자유롭게 사용할 수 있습니다. 한 가지 꿀팁을 공개합니다. 'Google Art Project' 키워드로 검색하면 이 프로젝트의 그림 원본 일부를 다운로드할 수 있는 페이지가 나옵니다.

파리 미술관 소장품

 파리에 있는 열네 개 박물관 연합인 파리 뮤제(Paris Musées) 역시 다량의 소장품을 고화질 이미지로 제공합니다. 개성 있는 미술관이 저마다의 방향성에 따라 다양한 컬렉션을 자랑합니다. 한 사이트에서 다채로운 그림, 조각, 의상, 공예품, 건축, 사진 소장품을 손쉽게 감상할 수 있습니다.

시카고미술관 소장품

미국 시카고미술관 소장품 페이지에서 그림을 확대해 볼 수 있습니다. CC0(크리에이티브 커먼스 제로, 저작권 보호 기간 만료 저작물)라고 표시된 작품은 다운로드가 가능합니다.

구겐하임미술관 도록

 구겐하임미술관은 도록을 열람할 수 있도록 공개합니다. 웹상에서 충분히 확대할 수 있어서 이미지를 구석구석 관찰할 수 있고, 영어에 익숙하다면 작가와 작품에 대한 정확한 정보를 알 수 있습니다.

20 미술관에서
그림 그리기를 허하라

@ Le musée du Louvre, Paris

레오나르도 다빈치

· · · · ·

#모나리자 #가장_유명한_그림
#1503~06년경

· · · · ·

미술 수업을 하면서 매일 그림 이야기를 하는 게 제 직업입니다. 주로 교과서에 실린 그림, 미술사에서 유명한 그림에 대해 이야기합니다. 자칫 수업이 지루해질 수 있으니 중간중간 어떤 이야기로 '빵' 터트릴지 고민하고 또 고민합니다. 가끔 '특강'이라는 이름으로 특별한 이야기를 할 수 있는 기회가 생기면 기쁩니다. 사심을 담아 고르고 고른 그림 이야기를 할 수 있거든요. 꼰대처럼 보이겠지만 이런 강연에는 꼭 '재미'와 '의미'를 담아야 합니다. 이럴 때 제가 자주 들려주는 이야기가 「모나리자」 도난 사건'입니다.

세계에서 가장 비싼 그림이 화제에 오르면 「모나리자」 이야기가 어김없이 등장합니다. 유명하다는 이유도 있지만 아예 값을 매길 수가 없어서입니다. 한 편의 추리소설 같은 이

「모나리자」도난 사건을 묘사한 삽화

도난 사건 이야기에는 살인만 일어나지 않았을 뿐, 애거사 크리스티나 코난 도일의 추리소설만큼 대담하고 흥미진진합니다.

　1911년 8월 22일 프랑스 파리의 루브르박물관에서 레오나르도 다빈치Leonardo da Vinci의 명작 「모나리자」가 사라졌습니다. 깜짝 놀란 루브르박물관은 경찰에 신고한 후 박물관을 닫아걸고 경찰은 국경을 봉쇄하는 등 불꽃 수사를 펼쳤습니다. 하지만 수사 당국은 매번 헛발질하기 일쑤였습니다. 일단 의심쩍은 사람들이 용의선상에 올랐습니다. 루브르에서 흉상을 훔쳐 판매한 전력이 있는 게리 피에르에게 의심이 가자, 그를 고용했던 시인 아폴리네르가 잡혀 들어갔습니다. 게리 피에르에게 장물을 산 적이 있던 피카소도 끌려갔습니다. 아폴리네르는 이탈리아에서, 피카소는 스페인에서 파리를 찾은 이방인이었기에 상황은 더 심각했습니다. 이 불안 때문에 둘은 서로를 감싸지 못했고 마음의 상처를 깊게 입었습니다.

　두 사람은 '증거 불충분'으로 곧 풀려납니다. (영화 「피카소—명작스캔들」에도 당시 상황이 잘 묘사되어 있습니다.) 이 일로 아폴리네르와 피카소는 절교를 선언했고, 피카소의 소개로 연인이 된 마리 로랑생Marie Laurencin과 아폴리네르 커플도 덩달아 이별했습니다. 과학수사를 한다며 지문까지 채취해 대조했지만 오른손 지문만 채취하는 바람에 또 허점이 드러났

습니다. 불쌍한 경찰은 2년이 지나도록 증거를 잡지 못했습니다. 프랑스와 미국, 아르헨티나와 이탈리아까지 수사하러 다녔지만 헛수고였습니다.

모나리자를 찾아라

2년 여가 지난 1913년 3월 12일, 드디어 범인이 잡혔습니다. 이탈리아의 어느 미술 관계자에게 '레오나르도'라는 사람이 '모나리자를 팔겠다'는 편지를 보냈기 때문입니다. 범인은 루브르의 인부였던 빈첸초 페루지아. 그는 너무나 자연스럽게 그림을 훔쳤고, 자기 침대 밑에 보관했다가 고국인 이탈리아로 가져갔습니다. 유럽은 난리가 났지만 "이탈리아 화가가 그린 「모나리자」가 고국에 돌아와야 된다고 생각해 훔쳤다"라는 페루지아의 말에 이탈리아는 그를 영웅으로 받들어 환호했습니다. 프랑스는 곤혹스러웠습니다. 페루지아는 고작 6개월의 징역형을 선고받았고, 「모나리자」는 순회 전시를 마친 후 루브르박물관으로 돌아왔습니다. 실종 기간 동안 「모나리자」 위작을 구입한 세계의 부호 여섯 명은 모두 경악할 수밖에 없었지요.

자, 이제부터가 본론입니다. 누가 처음 「모나리자」가 사라진 것을 알아차리고 신고했을까요? 앞에 나온 글 「그림을 부르는 그림」(40쪽)에서 언급했던 화가 루이 베루입니다. 그는

615

Salon 1910 - L. BÉROUD "AU SALON CARRÉ DU LOUVRE LA (JOCONDE)"

루브르의 살롱 카레에서 「모나리자」를 그리는 루이 베루

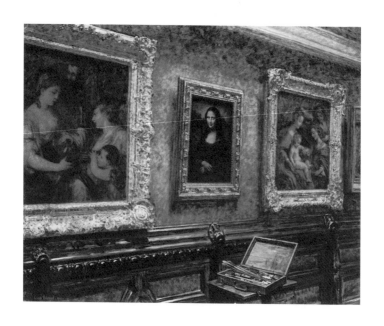

루이 베루, 「루브르의 모나리자」, 캔버스에 유채, 161.3×130.2cm, 1911, 개인 소장

루브르박물관 내부를, 그 안에서 명화를 따라 그리며 공부하는 사람들을 그리던 화가였습니다. 무슨 조화였는지 그즈음 루이 베루는 「모나리자」를 중심으로 살롱 카레Salon Carré의 작품들을 포착한 「루브르의 모나리자」를 그리고 있었지요. 루이 베루는 그림을 찾아달라고 경비원에게 요청했고, 그 덕분에 '모나리자 도난 사건'이 세상에 알려졌습니다. 한편 「모나리자」를 훔쳐간 사람으로는 누가 처음 지목되었을까요? 우습게도 바로 전까지 「모나리자」를 그리고 있었던 루이 베루였습니다. 물론 혐의점이 없어 금방 풀려났지만요. 「모나리자」의 명성만큼 도난 사건 역시 유명하고, 거기에는 늘 루이 베루의 이름이 영광스럽게 등장합니다. 미술관에서 그림을 그리는 화가 지망생과 그들을 그리는 화가. 미술관을 사랑하는 사람들을 이야기할 때 결코 빠질 수 없는 이름이 루이 베루입니다.

루브르박물관은 화가 지망생들에게 소장품을 보고 그림을 그릴 수 있도록 허가증을 줍니다. 메트로폴리탄박물관도 '카피스트 프로그램Copyist Program'이라는 모작 수업을 매년 상반기와 하반기에 각각 8주간 운영합니다.

루이 베루도 처음에는 아마추어였을 것입니다. 그는 매일 매일 출근하듯 루브르에 와서 그림을 그렸습니다. 아무리 그림을 그리는 게 화가의 일이라 해도 '매일 출근하기'가 쉬운 일은 아닙니다. 아침 일찍 일어나 매일 같은 시간에 같은 장

루이 베루, 「홍수처럼 밀려드는 기쁨―루브르의 화가」,
캔버스에 유채, 254×197.8cm, 1910, 개인 소장

페테르 파울 루벤스, 「마르세유에 도착한 마리 드 메디치」,
캔버스에 유채, 394×295cm, 1622~25, 파리 루브르박물관

소로 간다는 건 힘든 일입니다. 루이 베루는 루브르의 명화를 그리는 작업을 너무나 사랑했습니다. 한때 화가를 꿈꾸었던 저도 그가 존경스럽습니다. 그림 그리는 게 마냥 즐겁지만은 않거든요. 그림을 그리다보면 그림이 좋아도 버거울 때가 많습니다. 좋은 그림을 그리려면 고민이 많아 머리가 복잡해지고, 눈앞에 있는 대상을 그리기 어려워서 좌절하기도 합니다.

루이 베루의 작품 「홍수처럼 밀려드는 기쁨—루브르의 화가」를 보면 그가 그림 그리기를 얼마나 좋아했는지 잘 알 수 있습니다. 루브르박물관에서 그림을 그리는 젊은 화가가 페테르 파울 루벤스의 「마르세유에 도착한 마리 드 메디치」를 그리다가 기쁨에 벅차 뒤로 나가떨어지는 것 같습니다. 여기서 잠깐, 구글에서 루이 베루의 얼굴을 검색해보세요. 청년 루이 베루가 「홍수처럼 밀려드는 기쁨」 속 화가와 많이 닮지 않았나요?

> 이젤을 들고
> 미술관으로

단언컨대 가장 깊이 그림을 감상하는 방법은 모작입니다. 저는 언제나 필사나 모사는 작가에게 '빙의'되는 방법이라고 말합니다. 지금도 수많은 화가 지망생들이 화집을 펼쳐 대가의 그림을 따라 그리고, 사람 없는 시

언제나 미술을 가까이하는 삶, 나는 그런 미래를 꿈꾼다.

간에 미술관에 들러 그림을 스케치합니다. 그림을 따라 그리다보면 화가가 된 듯한 기분이 들고, 그림을 따라 스케치하고 붓질을 하다보면 화가가 그 그림을 어떤 과정으로 완성했는지 알게 됩니다. 언제 이 붓질을 끝내야 할지 고민하다보면 화가의 시선으로 함께 고민하게 됩니다. 바로 그 그림 앞에서 뜨거운 가슴으로 그림을 모작하고 싶은 사람들이 미술관에 모여 그림을 그립니다.

'museum painting people with easel(박물관에서 이젤을 놓고 그림 그리는 사람들)'로 구글 검색을 하면 유명한 그림을 많이 소장한 유럽의 미술관에서 이젤을 세워놓고 그림을 그리는 사람들의 뒷모습이 보입니다. 머리가 하얗게 센 할머니가 미술관에서 그림을 그리는 모습을 보고서 '아, 나도 저랬으면…' 하는 생각이 절로 떠올랐습니다. 우리나라에서는 미술관에서 그림 그리기가 조금 어렵습니다. 기획전을 하는 큰 미술관은 늘 사람이 북적거려서 그림을 오래 보기도 쉽지 않은데, 하물며 그림 그리기라니요. 인사동이나 청담동의 작은 갤러리들은 주로 개인 전시회를 하기 때문에 관계자의 지인이 아니고서는 어려울 것입니다.

그렇다고 미술관에서 그림 그리기를 아예 못하는 것은 아닙니다. 광고인 박웅현은 미술관에서 그림을 감상한 후 수첩에 그림을 그린다고 합니다. 그때 느낀 감동을 생생하게 기억하기 위해서라고 하지요. 작은 스케치북이나 수첩을 펼쳐 그

림을 그려보세요. 자세하게 따라 그리지 않아도 그 순간의 감흥은 펜 터치로 남습니다.

한참을 여유롭게 구경하고 전시장을 나설 때면 전시의 감상을 적어달라는 포스트잇이 눈에 들어옵니다. 관람을 마친 후 재빨리 스케치 한 점을 그려 덧붙이면 오늘 본 전시의 감상이 풍부해집니다. 미술관 밖 벤치에 앉아 햇볕을 쬐고 바람을 맞으며 내 마음에 꼭 들었던 그림을 다시 떠올려보는 것도 '마음에 그림을 그리는' 행위입니다. 대림미술관처럼 사진 찍기를 권장하는 미술관도 있습니다. 사진을 찰칵 찍은 후 미술관과 전시 제목을 해시태그로 걸어 인스타그램에 올립니다. 감상평 한 줄도 빼놓지 않습니다. 그림 대신 사진으로 기록하는 것도 방법입니다. 제 머리가 하얗게 셀 때쯤에는 국립현대미술관에서도 그림을 그릴 수 있는 허가증을 발급해주면 좋겠습니다.

#모나리자 #모작

미술 경험치를
쌓는 중입니다

© 김수정, 2021

1판 1쇄 2021년 2월 15일
1판 4쇄 2024년 6월 7일

지은이 김수정
펴낸이 김소영
책임편집 김소영 신귀영
디자인 이보람
마케팅 정민호 박치우 한민아 이민경 박진희 정유선 황승현
제작처 더블비(인쇄) 중앙제책(제본)

펴낸곳 (주)아트북스
출판등록 2001년 5월 18일 제406-2003-057호
주소 10881 경기도 파주시 회동길 210
대표전화 031-955-8888
문의전화 031-955-7977(편집부) 031-955-2689(마케팅)
팩스 031-955-8855
전자우편 artbooks21@naver.com
트위터 @artbooks21
인스타그램 @artbooks.pub

ISBN 978-89-6196-386-2 03600